艺术设计精品课系列教材

设计
构成
基础

陈明明　主编

化学工业出版社

·北京·

内容简介

本书旨在为读者提供全面而深入的设计构成知识。首先介绍了设计构成的基本概念和原理，包括平面构成和色彩构成两方面内容。通过理论阐述和实践案例相结合的方式，帮助读者深入理解设计构成的原理和方法。本书的特色在于注重实践和应用，书中提供了大量的实例和练习，帮助读者将理论知识应用到实际设计中。此外，本书还强调创新思维和审美能力的培养，引导读者在设计中追求创新和美感。

本书既可作为大专院校设计专业的基础教材，也可作为从事设计工作的从业人员的参考书。通过学习本书，读者可以掌握设计构成的基本知识和技能，提高自己的设计水平和创新能力。

图书在版编目（CIP）数据

设计构成基础/陈明明主编. —北京：化学工业出版社，2024.6
ISBN 978-7-122-45359-4

Ⅰ.①设⋯ Ⅱ.①陈⋯ Ⅲ.①艺术构成-设计学-高等职业教育-教材 Ⅳ.①J06

中国国家版本馆CIP数据核字（2024）第068095号

责任编辑：毕小山　　　　文字编辑：刘　璐
责任校对：杜杏然　　　　装帧设计：韩　飞

出版发行：化学工业出版社
　　　　（北京市东城区青年湖南街13号　邮政编码100011）
印　　装：中煤（北京）印务有限公司
787mm×1092mm　1/16　印张17¼　字数340千字
2024年7月北京第1版第1次印刷

购书咨询：010-64518888　　　售后服务：010-64518899
网　　址：http://www.cip.com.cn

凡购买本书，如有缺损质量问题，本社销售中心负责调换。

定　　价：76.00元　　　　　　　版权所有　违者必究

编写人员名单

主　编：陈明明
副主编：赵翊程　马　驰
参　编：冯　颖　陈玉勇
　　　　叶　炯　王　雪

前言

设计构成基础是高校艺术设计专业的一门基础专业课程,也是设计类专业的必修课。本书根据艺术设计专业人才的岗位需求,依据教育部颁布的新版学科专业调整方案和高等教材建设目标编写而成,充分体现了"以就业为导向,以能力为本位,以学生为主体"的发展趋势,更具实用性和前瞻性,为学生们今后对艺术设计专业课程的学习打下坚实的基础。

本书采用活页式的装订形式,打破传统教材的装订方式,可以灵活地对教材内容进行组合、增减和替换。活页式教材以使用者为中心,充分满足教师教学和学生学习的个性化要求,并满足职业岗位能力培养和发展的需要。

本书内容分为平面构成与色彩构成。平面构成由认识平面构成、传统与数字构成的表现形式、平面构成的形态元素构成及平面构成的设计和表现形式四个模块组成。色彩构成由色彩构成的认知、色彩构成的基本原理、色彩构成的对比与调和及色彩构成的心理与情感表达四个模块组成。本书融理论知识与项目实践于一体,突出课程重点难点,讲解深入浅出、明晰得体,图文并茂,通俗易懂。

本书由辽宁生态工程职业学院陈明明主编,辽宁生态工程职业学院赵翊程、马驰副主编。辽宁生态工程职业学院冯颖和陈玉勇教授、鲁迅美术学院附属中等美术学校专业教师叶炯、沈阳铭和雨山装饰设计有限公司总经理王雪在百忙之中对于本书的编写进行了指导,在此深表感谢。

本书凝结了编写人员多年的教学实践经验,涉及的专业知识都已在教学过程中得到了科学的验证并取得了良好的教学效果。由于时间紧迫,条件有限,书中难免有疏漏之处,还请读者包涵,同时希望广大读者朋友能够对本书提出宝贵的意见。

陈明明

2024 年 1 月

目录

模块一
认识平面构成 // 001

任务一　关于平面构成　　// 002
任务二　平面构成与生活　　// 013
任务三　平面构成与设计　　// 020

模块二
传统与数字构成的表现形式 // 033

任务一　传统构成的表现形式　　// 034
任务二　数字构成的表现形式　　// 039
任务三　数字构成表现的常用工具　　// 045

模块三
平面构成的形态元素构成 // 060

任务一　点的构成　　// 061
任务二　线的构成　　// 073
任务三　面的构成　　// 084

模块四
平面构成的设计和表现形式 // 093

任务一　基本形设计　　// 094

| 任务二 | 骨骼设计 | // 109 |
| 任务三 | 平面构成的表现形式 | // 122 |

模块五
色彩构成的认知 // 134

| 任务一 | 色彩构成与生活 | // 135 |
| 任务二 | 色彩构成与设计 | // 144 |

模块六
色彩构成的基本原理 // 154

任务一	色彩的分类	// 155
任务二	色彩的属性	// 171
任务三	色彩的推移	// 177

模块七
色彩构成的对比与调和 // 188

| 任务一 | 色彩的对比与应用 | // 189 |
| 任务二 | 色彩的调和与应用 | // 214 |

模块八
色彩构成的心理与情感表达 // 231

| 任务一 | 色彩的心理表达 | // 232 |
| 任务二 | 色彩的情感表达 | // 249 |

参考文献 // 270

模块一
认识平面构成

▲▲▲▲▲▲

　　平面构成是一门视觉艺术，以其特有的视觉形态和构成方式带给人们一种特殊的视觉美感。其形态具有抽象性特征，构成形式可产生不同的视觉引导作用，平面中的多种元素组成严谨而富有节奏律动感的画面，营造一种秩序之美、理性之美、抽象之美。如平面构成中的重复和近似构成形式表现了一种整齐、秩序之美，而渐变、发射、对比、空间等构成形式则常表现出一种炫目的视觉美感。平面构成的创作过程，自始至终是一种理性的情感体验。

任务一　关于平面构成

一、任务信息

课程	平面构成
模块	认识平面构成
任务	关于平面构成
任务难度	初级
任务分析	了解平面构成的概念和价值，掌握平面构成的分类和学习方法，为后面的学习打下坚实的基础
能力目标　知识	了解平面构成的概念和价值
能力目标　技能	掌握平面构成的分类，掌握平面构成的学习方法
能力目标　素养	提高学生的观察能力、感知能力，培养学生对形式美法则的认识
素质目标	培养自学能力、思维能力和分析概括能力，培养善于观察细节的学习品质，培养精益求精的匠心精神

二、任务流程

（一）知识储备

1. 什么是平面构成

平面构成是构成设计中最基本的形式，主要研究二维平面中的造型，以及美的基本原理和形式法则。平面构成的造型元素不是以表现自然界具体的物象为主，而

是强调客观现实的构成规律。把自然界中存在的复杂物象化解为最简洁的点、线、面，并研究各种物象的构造，分析其特征，利用大小不同、形状不同的形象之间的相互关系和形象与空间之间的关系，进行分解、组合、重构、变化，创造理想的新视觉形象，并以此为基础进行构思和设计。

平面构成主要是运用点、线、面和律动组成结构严谨、富有极强的抽象性和形式感的画面。与具象表现形式相比较，平面构成形式更具有广泛性。平面构成是在实际设计作品之前必须学会运用的视觉艺术语言，平面构成课程旨在训练学生熟练运用构成技巧和表现方法，培养学生的审美观及美的修养和感觉，提高其创作和造型能力，活跃构思。

2. 平面构成的学习内容

平面构成作为一门基础的造型课程，其学习内容以思维训练为主，其中虽然包括大量动手操作的内容，但这些实践大多从最基本的造型元素入手去探讨形态最为本质的问题，即抽象内容与形式的表现。这种由非常具体的内容引发的抽象思维的探讨，为其他专业的训练打下重要的基础。如图 1-1-1 所示，为平面构成的学习内容。

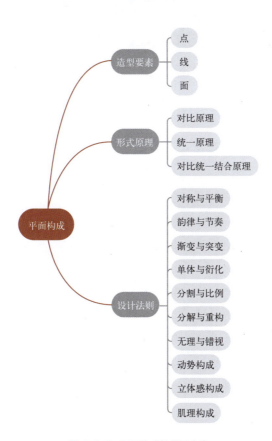

图 1-1-1　平面构成的学习内容

3. 平面构成的分类

(1) 自然形的构成

自然形的构成是以自然本体形态为基础的构成。这种构成形式保持了原有形象的基本特征，通过对形象整体或局部进行分割、组合、排列，重新构成一个新的图形。如动物、植物、高山、奇石、云海、波浪等，如图 1-1-2 所示。

图 1-1-2　自然形的构成

(2) 抽象形的构成

抽象形的构成是以几何形为基础的构成，即用点、线、面等构成元素进行几何形态的多种组合。其构成方法是以几何形态为基本元素，按照一定的规律进行组合排列，如图 1-1-3 所示。

4. 平面构成的特点

(1) 平面构成是以感知为基础具有创造性的造型活动

通过掌握客观事物的构成规律，将自然界中存在的复杂物象用最简单的点、线、面进行分解、变化和再组合，从而创造出具有美的视觉效果的新形态。

(2) 平面构成是以理性为基础具有创造性的造型活动

平面构成是一个自觉的、有意识的再创造过程。需要通过大量的观察、分析、归纳和总结，并运用数学逻辑对物象进行重新构建和设计，从而构成有秩序、富有视觉美和运动感的新形态。

图 1-1-3　抽象形的构成

5. 平面构成的价值

平面构成是将知识与技法相结合且具有人文性质的课程,其主要教学目的是培养学生系统的思维能力和创新的思维方式。它是将艺术设计理论与实践学习结合,启发与培养学生创新能力的启蒙课程。它的价值体现在以下三个方面。

(1) 基础性

内容广泛,适用性强,着眼于艺术设计专业,也符合其他视觉艺术专业的要求。

(2) 科学性

注重训练有序思维,使学生养成合理预想和计划的习惯,培养科学的抽象思维和形象思维能力。

(3) 实践性

理论与实践相结合是平面构成教学的主要方式。

6. 平面构成的学习

通过设计构成基础课程的教学,使学生能用科学的手段和方法,把复杂的图形、

色彩和空间现象还原为基本元素，并按照一定的规律去调和各构成元素之间的相互关系，创造出新的形式、新的感觉、新的空间。

掌握构成理论知识，培养学生在视觉形式方面的创造性思维。在无数次的艺术设计练习中，提高设计能力，养成创造性思维。

（1）理论联系实际的方法

在教学和学习实践的同时，注意理论的学习，使自己的艺术设计修养得到全面的提高。

（2）循序渐进的方法

由浅入深，先易后难是学好平面构成的基本方法。这需要一步一个脚印，踏踏实实地钻研和把握构成设计的知识与表现技法。

（3）科学结合的方法

平面构成是一门涉及面极广的学科，要想全面系统地掌握设计构成基础，还需要结合形式美学、物理学、生理学、心理学、逻辑学、光学等学科，综合探讨和研究。

（4）重视想象力的训练

想象力是学习平面构成必须具备的能力之一。从平面的形转为立体的态，还要赋予色彩的感觉，没有想象力是不行的。

（5）学会观察

观察力是一切视觉活动的必备条件，只有平时注意观察，认真观察，才能有新的发现和感知，从而发现美，创造美。

（6）抽象能力的培养

学习平面构成必须从抽象入门。抽象是为了追求造型的真谛，因为具象增加了视觉因素，限制了想象，使人对造型的敏锐感减弱；过分关注次要因素会分散注意力。所以应该尽可能地避免具象图形和材料的局限，加强对抽象能力的培养。

（二）平面构成优秀作业案例赏析

图 1-1-4 ～图 1-1-14 是平面构成优秀作业案例，它们以独特的视觉特点、创意和实用性为出发点，通过运用平面构成的基本元素，如点、线、面以及重复、近似和渐变等，将简单的几何形状组合成富有表现力的设计作品。这些作品为设计师提供了新的思考角度和设计方法，以及在实际应用中的设计灵感，具有一定的可行性和价值。

图 1-1-4　点的构成案例

图 1-1-5　线的构成案例

图 1-1-6　面的构成案例

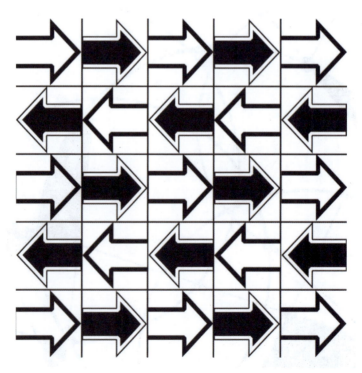

图 1-1-7　重复构成案例

图 1-1-8　近似构成案例

图 1-1-9　渐变构成案例

读书笔记

图 1-1-10　发射构成案例

图 1-1-11　特异构成案例

图 1-1-12　密集构成案例

图 1-1-13　对比构成案例

图 1-1-14　肌理构成案例

包豪斯设计学院

拓展阅读

包豪斯设计学院（Bauhaus）是一所现代艺术和设计学校，成立于1919年，位于德国魏玛市。该学院由建筑师瓦尔特·格罗皮乌斯创立，旨在推广现代主义的设计思想和工艺，将艺术和工业紧密结合。包豪斯拥有一批杰出的教职员工，包括瓦西里·康定斯基、保罗·克利和密斯·凡·德·罗等。

包豪斯设计学院的发展经历了三个阶段：魏玛时期、德绍时期和柏林时期。

魏玛时期：1919～1925年

第一次世界大战后的德国，近四分之三的城市在战火中成为一片废墟，整个德国都笼罩着一层阴影。而建筑师格罗皮乌斯却以极大的热情致信政府，畅谈战后德国重建最需要的是建筑设计人才，试图通过建立一所设计学校来促进德国建筑产业的现代化。而政府仅用了两个月的时间进行商议，就采纳了格罗皮乌斯的建议。

1919年4月12日，格罗皮乌斯将原撒克逊大公美术学院和德国国家工艺

美术学院合并,在魏玛成立了包豪斯设计学院,并任校长。在当时建一所医院、建一座住宅都很困难的情况下,包豪斯设计学院的成立颇有些乌托邦的意味。

德绍时期:1925～1932年

1925年,由于与图林根州新政府的保守政策发生冲突,包豪斯设计学院不得不从魏玛搬到德绍。格罗皮乌斯为新址设计了校舍和教职工公寓,经过一年多的建设,新校舍于1926年落成。

这期间包豪斯设计学院进行了课程改革,实行了设计与制作教学一体化的教学方法,取得了优异成果。

1928年4月,格罗皮乌斯辞去董事职务并移居美国,由瑞士建筑师汉内斯·迈耶继任。他不仅为包豪斯设计学院提出了"注重人们的需要而不是奢侈的需要"的口号,而且还加强了与工业界的合作。

1930年,建筑师密斯·凡·德·罗接任。1931年,纳粹党在德绍市上台,并在1932年关闭了包豪斯设计学院。密斯·凡·德·罗试图将包豪斯设计学院作为一个私人机构继续办下去,并于同年把它搬到了柏林。

柏林时期:1932～1933年

1932年学校迁至柏林的一座废弃的办公楼中继续上课。但到了1933年,纳粹对学校采取了搜查房屋、封存房间和逮捕学生等镇压措施,最终迫使包豪斯设计学院于该年8月宣布永久关闭,结束了其14年的发展历程。

任务二　平面构成与生活

一、任务信息

课程	平面构成
模块	认识平面构成
任务	平面构成与生活

任务难度	初级	
任务分析	掌握平面构成与生活的联系，提高观察力、感知力和审美能力	
能力目标	知识	了解自然形的概念
	技能	掌握平面构成与自然、生活的联系
	素养	提高观察能力、感知能力和审美能力，培养对形式美法则的认识
素质目标	培养善于观察细节的学习品质，培养自学能力、思维能力和分析概括能力，培养团队合作意识，培养精益求精的匠心精神，培养正确的人生观、价值观	

二、任务流程

（一）知识储备

1. 自然形

自然形指在自然法则下形成的各种可视或可触摸的形态。它不随人的意志改变而改变，如高山、树木、溪流、石头等。自然形可分为有机形与无机形。有机形是指可以再生的，有生长机能的形；无机形是指相对静止的，不具备生长机能的形。人的意志无法控制的形称为"偶然形"（图1-2-1），偶然形给人特殊的、抒情的感觉。具有非秩序性，且故意寻求表现某种情感特征的形称为"不规则形"（图1-2-2），不规则形给人活泼多样、轻快而富有变化的感觉。

大自然是最好的设计师，提供最基本的元素。人们可以在众多自然形中寻找到很多元素，在偶然形、不规则形中寻找规律，将丰富的形态世界中的元素运用于生活并创造新价值。

2. 自然形平面构成

自然形平面构成是指自然界中的各种地形、地貌、水系、植被等元素在平面上的组合形态。这些元素在平面上的组合形态，不仅是自然界的奇观，也是人类文明发展的重要基础。

图 1-2-1 偶然形

图 1-2-2 不规则形

在自然形平面构成中，地形是基本的元素之一。地形是指地球表面的高低起伏，包括山地、丘陵、平原、盆地、峡谷等。地形的不同组合形态，决定了不同地区的气候、水文、土壤等自然条件（图1-2-3），也影响了人类的生产生活方式和文化传承。

图1-2-3　地形构成

水系是自然形平面构成中的一个重要元素（图1-2-4），包括河流、湖泊、海洋等。它们在平面上的组合形态，决定了水资源的分布和利用，也影响了人类的交通、贸易和文化交流。

图1-2-4　水系构成

植被是自然形平面构成中的又一重要元素（图1-2-5），包括森林、草原、沙漠等。它们在平面上的组合形态，决定了不同地区的生态环境和生物多样性，也影响

了人类的食品、药品和生态旅游等方面。

图 1-2-5　植被构成

各种自然形不仅是自然界的奇观，也是人类文明发展的重要基础。人类在不同地区的生产生活方式和文化传承，都受到自然形的影响。因此，我们应该珍惜自然资源，保护生态环境，推动可持续发展，让自然资源成为人类文明发展的美好基础。

（二）生活中的平面构成案例赏析

图 1-2-6 ～图 1-2-10 是生活中的平面构成案例。在这些案例中，我们可以发现生活中各种元素之间的相互作用，以及这些元素如何影响人们的生活。通过深入研究和欣赏这些案例，可以更好地理解平面构成在设计中的重要性和应用价值。

图 1-2-6　生活中的桥

图 1-2-7 生活中的楼梯

图 1-2-8 生活中的建筑(室外)

图 1-2-9 生活中的建筑(室内)

图 1-2-10　生活中的光影

 包豪斯设计风格

　　包豪斯自诞生以来,对现代建筑和设计就产生了巨大影响。在一定程度上,它改变了我们所看到的世界,以及我们的日常生活。20世纪,一些大中城市中简洁实用的建筑风格都源自包豪斯的设计理念。

　　1926年在德国德绍建成的包豪斯新校舍就是能够代表包豪斯设计理念的作品。它是一个多方向、多立面、多体量、多轴线、多入口的建筑物。校舍的设计开创性地运用了一套现代设计手法,把使用功能、材料、结构和建筑艺术紧密地结合起来。这栋建筑把教学楼、生活用房和学生宿舍组合在了一起,设计者从各种房间的使用功能出发来安排建筑各部分的布局关系,同时综合解决了建筑的艺术形象问题,是一种"由内而外"的设计方法。钢筋混凝土、玻璃等新材料以及框架结构的结合,创造出了新的建筑样式。简洁的平屋顶、大片玻璃幕墙、抹灰墙面、细致的条窗、朴素的挑台等都在强调建筑的形体美和材料的本色美。建筑物上竖排的、极具辨识度的英文字母,更是包豪斯设计风格的有力代表。这一作品逐渐成了包豪斯最为闪亮的一张名片。直到今天,提到包豪斯,首先浮现在人们脑海中的就是这座代表性的建筑。它的建造方式像教科书一样被应用到世界各地大部分现代主义的建筑上,它的建筑形象被无数的设计课堂作为案例进行讲解分析。

任务三　平面构成与设计

一、任务信息

课程		平面构成
模块		认识平面构成
任务		平面构成与设计
任务难度		初级
任务分析		掌握平面构成与设计的联系,提高观察力、感知力和审美能力
能力目标	知识	了解平面构成在设计领域里的应用,熟悉平面构成在设计领域里的表现方法
	技能	掌握平面构成与设计的联系,掌握平面构成基础知识,为今后的设计服务
	素养	发现平面构成在设计中的形式美,培养综合运用平面构成方法的技巧
素质目标		培养自学能力、思维能力和分析概括能力,培养团队合作意识,培养正确的人生观、价值观,培养善于观察细节的学习品质,培养精益求精的匠心精神

二、任务流程

（一）知识储备

平面构成是一切设计的基础,是整体设计的先期构想。通俗地说,平面构成的法则就像是一个设计草图,通过精心设计、反复推敲图中的每一个元素,最终得到一

个圆满的结果,即设计效果图。可以说平面构成中的点、线、面元素是设计的灵魂,离开了点、线、面这三个构成元素,要想设计出优秀的作品是不可能的,缺少点、线、面三元素中的任意一个元素,也不是完整的设计作品,更谈不上精品。平面构成在设计中的应用如图 1-3-1 所示。

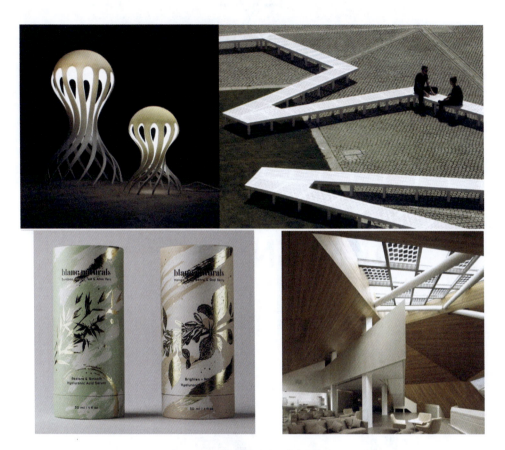

图 1-3-1　平面构成在设计中的应用

1. 平面构成在视觉传达设计中的应用

平面构成在视觉传达设计中的应用最为广泛,具有实际意义和实用价值,更贴近人们的生活。平面构成对具体的视觉传达设计具有实际的指导意义,它启发设计者的创新思维,从审美的角度对平面的结构、布局、形态变化以及形态组合等因素进行抽象的、创造性的思考和理性的设计。

以平面构成为基础的视觉传达设计在设计领域不仅占有重要的地位,而且应用十分广泛。如标志设计、招贴广告设计、包装设计、书籍设计、UI 设计、VI 设计等,都属于视觉传达设计,如图 1-3-2 ~ 图 1-3-5 所示。

图 1-3-2　标志设计

图 1-3-3　招贴广告设计

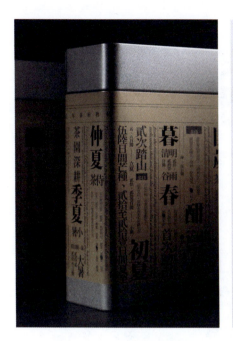
图 1-3-4　包装设计

图 1-3-5　书籍设计

平面构成中点的大小、疏密变化，营造出节奏感和韵律感；直线通过粗细、长短及重复等变化营造空间效果；曲线在平面设计中可增强趣味性。重复构成、近似构成、渐变构成、密集构成、特异构成在平面设计中应用广泛，如图 1-3-6～图 1-3-9 所示。

图 1-3-6　平面构成在招贴广告设计中的应用

图 1-3-7　平面构成在书籍设计中的应用　　　　图 1-3-8　平面构成在包装设计中的应用

图 1-3-9　平面构成在字体设计中的应用

在设计实践之前，必须熟练掌握视觉艺术语言，以进行视觉创造。这就要求深入理解造型观念，掌握各种构成技巧和表现方法。同时，培养审美观和美的修养也至关重要，这有助于提高创作能力和造型能力，激发创新思维。

平面构成的意义在于设计者通过灵活控制画面的形式来避免画面呆板。从视觉

心理上看，视觉活动是把图像的形式转化成一种信息和概念，图像中形式与形式之间存在着搭配关系。这种搭配关系通俗地说是视觉上的表达方式，这种表达方式一般分为形式的表达和图像的表达。在现代设计作品中，形式的表达也是画面的构成形式。有了较好的表达形式，一件设计作品也就成功了一半，如图1-3-10、图1-3-11所示。

图1-3-10　平面构成在版式设计中的应用

图1-3-11　平面构成在名片设计中的应用

2. 平面构成在建筑及室内设计中的应用

图1-3-12是平面构成在建筑设计中应用的实例展示。室内的平面构成是指正常

视距、角度条件下，室内环境的平面布局、立面造型、地面形式，门窗、屏风、大型家具等物体的表面，室内空间的动线、动静空间的划分等。通过平面构成的设计元素与法则，来考虑室内空间各个部分的构成形式、相互关系以及空间局部与整体的构成关系，可以开拓室内设计的思路，形成新的设计概念，如图 1-3-13 所示。

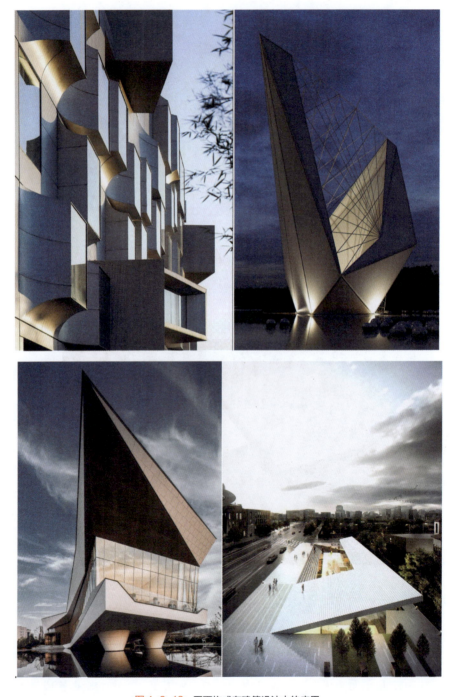

图 1-3-12　平面构成在建筑设计中的应用

图 1-3-13　平面构成在室内设计中的应用

3. 平面构成在产品造型设计中的应用

产品造型设计中，二维和三维的设计是密不可分的，它们彼此融合构成统一的整体。产品设计中，平面构成对于塑造产品造型起着非常重要的作用。正如家具产品设计，除了考虑最基本的符合人体工程学的尺寸、用材等，造型的美感也是设计的关键。流畅的曲线、虚实相交的结构，使它产生独特的美，如图 1-3-14、图 1-3-15 所示。

（二）平面构成的应用案例赏析

图 1-3-16～图 1-3-20 是平面构成在设计中应用的案例。平面构成在设计领域扮演着至关重要的角色，通过运用点、线、面等基本元素，创造出具有独特视觉效果和艺术美感的图案。这种构成方法不仅在视觉上引人注目，还能够有效地传达设计师的创意和意图。经过精心设计的作品能够吸引目标受众的注意力，激发他们的兴趣，并引导受众的视觉流程。

图 1-3-14 平面构成在家具设计中的应用

模块一 认识平面构成 | 029

读书笔记

图 1-3-15 平面构成在饰品设计中的应用

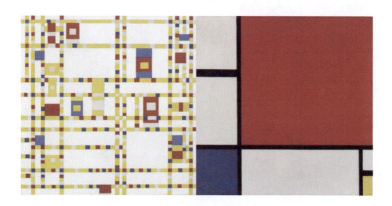

图 1-3-16 平面构成在绘画中的应用

图 1-3-17 平面构成在服装设计中的应用

图 1-3-18 平面构成在首饰设计中的应用

图 1-3-19 平面构成在雕塑设计中的应用

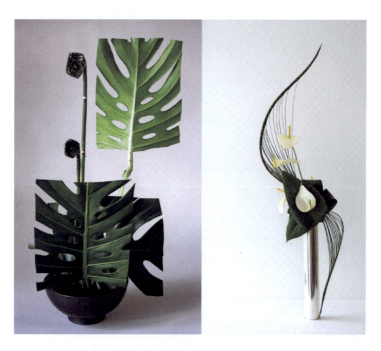

图 1-3-20　平面构成在花艺设计中的应用

拓展阅读　　包豪斯设计代表人物

瓦尔特·格罗皮乌斯

　　第一次世界大战结束后，格罗皮乌斯获得政府的支持，在魏玛组建了新型艺术设计院校——包豪斯设计学院。他在包豪斯期间最著名的作品是德绍的包豪斯校舍。这座现代主义建筑的"里程碑"，第一次完全实现了功能分区：包括教室、礼堂、饭堂、工作坊、宿舍等功能模块，并且所有的空间都能在建筑内部穿插相通，构成格罗皮乌斯所谓的"建筑师生活形态的空间"。德绍的包豪斯校舍为普普通通的四方形，尽情体现着建筑结构和建筑材料本身质感的优美和力度，表现了20世纪现代建筑的直线条和明朗的钢铁与玻璃的经典艺术特点。并且，他还设计了自己的校长办公室，接待区与办公区设计为分割布局，还配备了沙发、座椅以及暖气片等现代设施。他作为建筑师的主要成就是：他倡

导的以工业化为导向的建筑设计，大玻璃幕墙、功能分区、新造型审美等奠定了初期现代建筑的基础。而作为包豪斯设计学院的校长和发起人，他更是把当时各个门类的大师和工匠聚集在一起，共同开创了包豪斯精神。

密斯·凡·德·罗

第一次世界大战之后，密斯完全地放弃了传统建筑风格的设计手法，改采用柯布西耶与格罗皮乌斯大力推广的新建筑理念。当时社会除了倡导节约的风气外，理论家也大为批评体现过去欧洲贵族们奢靡生活方式的古典复兴样式的建筑。密斯设计的建筑去掉了在传统建筑上常见到的严谨的装饰花纹以及局部的修饰，改为以功能为主，是一种带有强烈理性风格的现代建筑手法。1919年，密斯大胆地推出了一个全玻璃帷幕大楼的建筑设计方案，让他赢得了世界的注目，随后他设计出许多精简风格的建筑，并在1929年设计巴塞罗那世界博览会德国馆时，达到事业高峰。此馆的设计后来在原址被重现。1930年，密斯在捷克布尔诺的作品图根哈特别墅也被视为此高峰期的经典建筑。

约翰·伊顿

1919～1922年间，伊顿任教于包豪斯，负责"形态课程"，指导学生学习素材特性、组成与色彩等。1920年，他又推荐早年的艺术家好友保罗·克利和乔治·莫奇加入包豪斯。同年他出版著作《色彩的艺术》，阐述他对阿道夫·霍尔茨尔色环理论的推衍，提出包含12色的"色环"构想。

三、模块小结

本模块主要阐述了平面构成在生活与设计中的应用，详细介绍了生活中平面构成的形式美和平面构成在各类设计中的应用。学习本模块后可熟悉平面构成的意义，掌握与运用平面构成的原理，为今后的设计和学习打下良好的理论基础。

模块二
传统与数字构成的表现形式

▲▲▲▲▲▲▲

在平面构成中,传统构成的表现形式和数字构成的表现形式各有特点,它们之间存在着共性与异性。学习本模块,掌握数字构成表现形式的操作流程及使用技巧,培养创造力和操作信息化工具的能力。

任务一 传统构成的表现形式

一、任务信息

课程	平面构成	
模块	传统与数字构成的表现形式	
任务	传统构成的表现形式	
任务难度	初级	
任务分析	了解绘制传统构成所使用的工具，掌握绘制传统构成的操作流程	
能力目标	知识	了解绘制传统构成所使用工具的种类，掌握绘制传统构成的方法
	技能	掌握传统构成的表现方法，掌握点构成的绘制流程
	素养	培养对形式美法则的认识
素质目标	弘扬吃苦耐劳的学习品质，培养自主学习的能力，掌握正确的学习方法	

二、任务流程

（一）知识储备

绘制传统构成所需的工具主要有用来绘画的笔、纸、颜料和其他工具。

① 笔：铅笔、签字笔、小描笔、针管笔等，如图 2-1-1 所示。

| 铅笔 | 签字笔 | 小描笔 | 针管笔 |

图 2-1-1　笔

② 纸：绘画纸、拷贝纸、装裱纸、卡纸等，如图 2-1-2 所示。

| 绘画纸 | 拷贝纸 | 装裱纸 | 卡纸 |

图 2-1-2　纸

③ 颜料：碳素墨水、水粉颜料等，如图 2-1-3 所示。

碳素墨水　　　　水粉颜料

图 2-1-3　颜料

④ 其他工具：三角板、直尺、量角器、圆规、裁纸刀、双面胶、透明胶带、水溶胶带等，如图 2-1-4 所示。

| 三角板 | 直尺 | 量角器 | 圆规 |

图 2-1-4

读书笔记

裁纸刀

双面胶

透明胶带

水溶胶带

图 2-1-4　其他工具

（二）传统构成的绘制流程

以点的构成为例，传统构成的绘制流程如下。

（1）步骤一：绘制草稿

在 A4 纸上，使用自动铅笔绘制等比例尺寸的草稿。此步骤是任务实施的基础，成稿要在草稿中进行选择，所以草稿的数量要多一些，如图 2-1-5 所示。

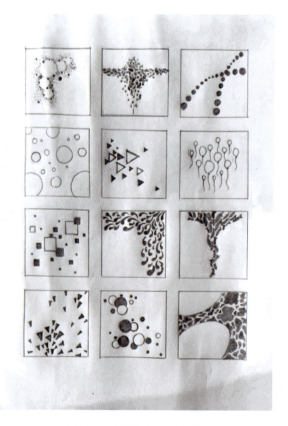

图 2-1-5　点的构成——绘制草稿

（2）步骤二：确定成稿

绘制 10 厘米 ×10 厘米的成稿，再次调整画面的构图与比例，如图 2-1-6 所示。

图 2-1-6　点的构成——确定成稿

（3）步骤三：硫酸纸透稿

将硫酸纸浮在成稿上，在硫酸纸上将成稿描绘一遍，如图 2-1-7 所示。

图 2-1-7　点的构成——硫酸纸透稿

（4）步骤四：白卡纸透稿

用铅笔在硫酸纸背面涂一层铅笔调子，用于在白卡纸上透图使用。此步骤注意要将硫酸纸和白卡纸固定好位置，不要在透图的过程中产生移动，避免画面内容错

位,如图 2-1-8 所示。

图 2-1-8 点的构成——白卡纸透稿

(5)步骤五:绘制成稿

使用针管笔描绘白卡纸上的成图,将图形的边界勾勒出来。将黑色水粉调和成黏稠状,最好的状态是笔尖蘸完水粉后不滴落。这样调出来的颜色比较饱和。如果调和水粉颜色时加入过多的水,颜色的纯度就会降低,变得透明且附着力变差。绘制时注意不要画出图形的边缘,保持画面整洁,如图 2-1-9 所示。

图 2-1-9 点的构成——成稿

手绘表现

　　手绘表现是一种特殊的绘画技法，它独特的表现形式，是设计理念最直接的体现，对设计师有着多方面的素质要求。手绘可以将设计的创造性思维快速表现出来，是灵感的一种快速记忆与表达。在设计初期，设计师往往不能十分确定自己的最终设计方案，设计师的设计意识是模糊不定的且贯穿于整个设计过程，不断地创造和协调，直到最后设计定稿。这个阶段设计师往往是通过手绘来记录，尤其是其中不断碰撞出现的设计灵感。在这个阶段，电脑设计是无法替代的。人的灵感是需要快速捕捉的，就像一个好的镜头需要摄影师的抓拍，而此时手绘就充当着相机，把设计师的灵感迅速抓拍下来。

　　设计师离不开手绘，因为设计师离不开"随意"。"随意"是设计师瞬间灵感的表现，手绘是设计的原点，是设计的一个过程，并不是设计的终点。设计的最终版本可以由电脑来完成。电脑设计可以把设计的最终方案做得很完美，但是优秀的方案来源于设计师的灵感与创造，而随手的勾勾画画可以为设计师带来很多灵感。每一个优秀的创意设计都是设计师理念的延续。著名建筑设计师贝聿铭就是一名手绘大师，他的设计作品都是在灵感的撞击下形成的。设计源于他的生活，他随时准备拿出纸笔记录着身边事物带给他的点滴灵感。

数字构成的表现形式

一、任务信息

课程	平面构成
模块	传统与数字构成的表现形式
任务	数字构成的表现形式

任务难度		初级
任务分析		了解数字构成中常用的绘图软件
能力目标	知识	了解表现数字构成的绘图软件，掌握数字构成的绘图流程
	技能	掌握 Photoshop 软件的安装和使用方法
	素养	培养对形式美法则的认识
素质目标		掌握正确的学习方法，培养善于观察细节的学习品质，培养精益求精的匠心精神

二、任务流程

1. 常用软件简介

数字构成中常用的绘图软件主要有两种：一种是 Photoshop，另一种是 Illustrator。

（1）Photoshop

Photoshop 的全称是 Adobe Photoshop，简称"PS"，是由 Adobe Systems 开发和发行的图像处理软件（图 2-2-1、图 2-2-2）。Photoshop 主要处理由像素构成的数字图像。使用其众多的编修与绘图工具，可以有效地进行图片编辑和创作。PS 有很多功能，在图像、图形、文字、视频、出版等领域都会用到。

图 2-2-1　Photoshop 的桌面图标

Photoshop 软件界面的主要内容如下。

①菜单栏。位于主窗口顶端，最左边是 Photoshop 标记，最右边分别是最小化、

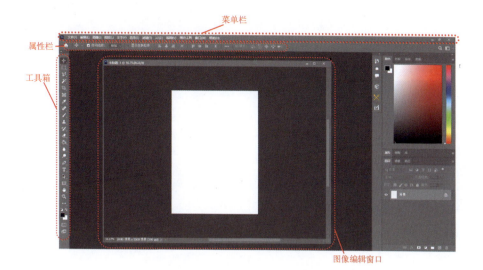

图 2-2-2　Photoshop 的软件界面

最大化 / 还原和关闭按钮。中间部分是菜单按钮，包括：文件、编辑、图像、图层、选择、滤镜、视图、窗口等内容。Photoshop 中通过两种方式执行所有命令，一是菜单，二是快捷键。

② 属性栏。属性栏又称工具选项栏。选中某个工具后，属性栏就会改变成相应工具的属性设置选项，可更改相应的设置。

③ 图像编辑窗口。中间窗口是图像编辑窗口，它是 Photoshop 的主要工作区，用于显示图像文件。图像编辑窗口带有自己的标题栏，显示打开文件的基本信息，如文件名、缩放比例、颜色模式等。如果同时打开两幅图像，可通过单击图像编辑窗口进行切换。图像编辑窗口切换可使用快捷键 **Ctrl+Tab**。

④ 工具箱。工具箱中的工具可用来选择、绘画、编辑以及查看图像。拖动工具箱可使其移动，单击可选中工具。有些工具的右下角有一个小三角形符号，这表示在该工具位置上存在一个工具组，其中包括若干个相关工具。

Photoshop 软件中有许多快捷键，可以使绘图更加方便、快捷，具体如下。

矩形、椭圆选框工具：【M】

套索、多边形套索、磁性套索：【L】

橡皮擦工具：【E】

裁剪工具：【C】

仿制图章、图案图章：【S】

画笔修复工具、修补工具：【J】

添加锚点工具：【+】

移动工具：【V】

历史记录画笔工具：【Y】

模糊、锐化、涂抹工具：【R】

删除锚点工具：【-】

魔棒工具：【W】

铅笔、直线工具：【N】

减淡、加深、海绵工具：【O】

直接选取工具：【A】

画笔工具：【B】

吸管、颜色取样器：【I】

钢笔、自由钢笔、磁性钢笔：【P】

油漆桶工具：【K】

度量工具：【U】

默认前景色和背景色：【D】

文字、直排文字、直排文字蒙版：【T】

使用抓手工具：【空格】

抓手工具：【H】

切换前景色和背景色：【X】

径向渐变、角度渐变、菱形渐变：【G】

工具选项面板：【Tab】

缩放工具：【Z】

临时使用移动工具：【Ctrl】

切换标准模式和快速蒙版模式：【Q】

选择前一个画笔：【<】

临时使用吸色工具：【Alt】

带菜单栏全屏模式、全屏模式：【F】

选择后一个画笔：【>】

输入工具选项：【0】至【9】

移动图层至下一层：【Ctrl】+【[】

移动图层至上一层：【Ctrl】+【]】

图层置顶：【Ctrl】+【Shift】+【]】

调整画笔笔尖大小：【[】/【]】

（2）Illustrator

Illustrator 的全称是 Adobe Illustrator，简称"AI"，是一种应用于出版、多媒体和在线图像等领域绘制工业标准矢量插画的软件（图 2-2-3、图 2-2-4）。该软

件主要用于印刷出版、海报排版、专业插画、多媒体图像处理和互联网页面的制作等，也可以为线稿提供较高的精度和控制，适合设计任何小型和大型的复杂项目。

图 2-2-3　Illustrator 的桌面图标

图 2-2-4　Illustrator 的软件界面

2.Photoshop 软件的安装

① 步骤一：下载安装包后，进行解压，双击解压文件夹中的"Set-up.exe"文件进行安装，如图 2-2-5 所示。

图 2-2-5　选择"Set-up.exe"文件进行安装

② 步骤二：确定安装的位置路径，建议使用默认路径。点击"继续"按钮，如

图 2-2-6 所示。

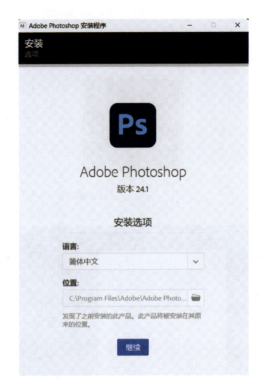

图 2-2-6　确定安装位置路径

③ 步骤三：等待完成安装。完成后即可使用 Photoshop 软件。

　　　　　CG 艺术

　　CG 是 Computer Graphics 的缩写，译为"电脑图形图像"。"CG 艺术"是指依靠电脑、平面设计软件、数位摄影科技和电脑辅助绘画软件等进行创作的数字视觉作品。

　　随着电脑技术的普及与网络的推广，当今世界越来越多的艺术家把创作载体由传统纸面转移到电脑软件，结合视觉审美、绘画功底及天马行空的想象力，运用软件优势创作出各种新奇的设计及绘画作品。在影视、动画、游戏、广告行业尤为常见。

　　CG 艺术于 20 世纪 90 年代在中国出现，正式普及并广泛推广是在 2002 年左右。如今中国已涌现出大量优秀的 CG 艺术人才，并在国际上获得各种

大赛奖项,为中国 CG 艺术在国际上的地位奠定了基础,代表人物有焉博、何德洪、陈维、季诺等。

任务三 数字构成表现的常用工具

一、任务信息

课程	平面构成
模块	传统与数字构成的表现形式
任务	数字构成表现的常用工具
任务难度	初级
任务分析	了解 Photoshop 软件的基本操作知识,掌握软件的基本操作方法,能熟练地使用常用工具的快捷键,提高工作效率
能力目标	知识:了解 Photoshop 软件的基本知识,了解常用工具的快捷键
	技能:掌握 Photoshop 绘图工具的使用方法
	素养:培养对形式美法则的认识
素质目标	培养自主学习的能力,掌握正确的学习方法,培养善于观察细节的学习品质

二、任务流程

1. 文件管理(新建、保存、另存为)

Photoshop 软件中,文件的操作命令有三个是经常使用的,即新建、保存、另存为。

（1）新建命令

新建命令的快捷键是 Ctrl+N，作用是创建一个新文档，也可以称之为新建一个画布。选择【文件】【新建】，弹出新文档创建窗口，设置需要的画布大小及分辨率等参数，完成文档的新建，如图 2-3-1、图 2-3-2 所示。

图 2-3-1　新建命令

图 2-3-2　新建文档窗口

（2）保存命令

保存命令，也叫存储命令，快捷键是 Ctrl+S（图 2-3-3）。存储的作用是将文档保存到计算机上。在使用存储命令时，有以下几种情况：①存储新建的文档时，会弹出存储副本的窗口进行文档保存。②打开已有的文档未进行任何编辑，存储命令显示灰色，代表不可使用。③打开已有的文档进行编辑后，使用存储命令，将会保存该文档至原始路径位置。

（3）另存为命令

另存为命令，也称为存储副本命令，快捷键是 Alt+Ctrl+S，作用是将文档保存成

其他格式，例如 JPG 格式、PNG 格式等。在任意时刻都可以使用存储副本命令，如图 2-3-4 所示。

图 2-3-3　存储命令　　　　　　　图 2-3-4　存储副本命令

选择存储副本命令后，弹出存储副本窗口，在此可以选择文档的保存路径，更改文档的名称，设置文档的保存类型，如图 2-3-5 所示。

图 2-3-5　存储副本窗口

2. 选区工具（选区、路径）

使用 Photoshop 软件的过程中，往往会对图像的局部进行编辑，这时会用到选区工具。选区工具的作用是控制图像的局部区域，对选中区域内的图像进行编辑，选区外的图像不受影响。创建选区的工具有两种：一种是使用选区工具直接创建；另一种是使用其他工具或命令，间接创建选区。

（1）直接创建选区

有两个工具组可用来直接创建选区：一是矩形选框工具组，二是套索工具组。

① 矩形选框工具组中包括四个工具，分别是矩形选框工具、椭圆选框工具、单行选框工具、单列选框工具（图 2-3-6）。其中矩形选框工具和椭圆选框工具的快捷键都是 M，可以使用组合键 Shift+M 进行切换。

图 2-3-6　矩形选框工具组

选择矩形选框工具后，可以看到工具选项栏的内容变成了与矩形选框工具相关的选项，如图 2-3-7 所示。

图 2-3-7　矩形选框工具选项栏

在工具选项栏中，常用的有以下三个功能部分。

a. 选区创建模式。选区的创建包括新建选区、添加到选区、从选区减去、与选区交叉。这部分主要针对选区进行"加减运算"，从而得到形状适合的选区，如图 2-3-8 所示。

图 2-3-8　矩形选区创建模式

新建选区。在画布中新创建一个选区，画布中只允许存在一个选区，如图 2-3-9 所示。

图 2-3-9　新建选区

添加到选区。在已有选区的基础上，添加新的选区。如果新的选区与原有选区没有接触，是相对独立存在的，则同时显示新选区和原选区；如果新的选区与原选区有接触，这两个选区会被合并形成一个新的大选区，选区形状为两个选区外轮廓叠加的形状，如图 2-3-10 所示。

图 2-3-10　添加到选区

从选区减去。在已有选区的基础上绘制新的选区，将与原选区进行减法运算，从原选区的区域减掉新建选区的形状。新建选区必须与原选区有接触才生效，如图 2-3-11 所示。

读书笔记

图 2-3-11　从选区减去

图 2-3-12　与选区交叉

与选区交叉。在已有选区的基础上，绘制新的选区与原选区进行交叉，保留相交部分的选区，不相交的部分将被减掉，如图2-3-12所示。

b.羽化选项（图2-3-13）。羽化参数设置，当数值为0，选区填充颜色时，边缘非常清晰；当数值不为0，选区填充颜色时，边缘带有渐变效果（图2-3-14）。数值越大，渐变效果越明显。

图 2-3-13　羽化选项

图 2-3-14　羽化效果

c.矩形选区样式。当选择正常样式时，可以绘制任意比例的选区。当选择固定比例样式时，在后面的宽度和高度选项内输入数值，选区将会按数值的比例进行绘制。当选择固定大小样式时，在后面的宽度和高度选项内，输入数值（注意输入数值的单位），选区将会按数值的大小来绘制选区，如图2-3-15所示。

②套索工具组中包括三个工具，分别是套索工具、多边形套索工具、磁性套索工具。这三个工具的快捷键都是L，可以使用组合键Shift+L进行切换，如图2-3-16所示。

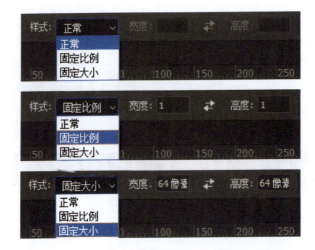

图 2-3-15　矩形选区样式选项

图 2-3-16　套索工具组

a. 套索工具。可以绘制任意形状的选区，如图 2-3-17 所示。

图 2-3-17　套索工具

b. 多边形套索工具。按鼠标左键，绘制直线形边的选区，在绘制过程中，按住 Alt 键，可以转换为套索工具，松开 Alt 键，再次转换成多边形套索工具，双击鼠标左键，完成选区的绘制，如图 2-3-18 所示。

图 2-3-18　多边形套索工具

c. 磁性套索工具。一般用来抠图，沿着图形边缘进行绘制，边缘颜色反差越大，绘制越精准，如图 2-3-19 所示。

图 2-3-19　磁性套索工具

套索工具组工具选项栏的用法同矩形选框工具组的工具选项栏。

(2)间接创建选区

间接创建选区的工具组有两个,一是钢笔工具组,二是矩形工具组。

钢笔工具和矩形工具绘制的是路径,通过路径转换为选区的形式来绘制选区。选择钢笔工具(快捷键是 P),在画布中单击鼠标左键可以绘制不带控制柄的锚点,锚点与锚点之间是由直线连接的;点按鼠标并拖拽,绘制的是带有控制柄的锚点,锚点和锚点之间是由曲线连接的,控制柄控制曲线的方向及弯曲程度。在使用钢笔工具绘制时,按住 Ctrl 键可以转换成直接选择工具,可以调整锚点和控制柄。按住 Alt 键可以转换成转换点工具,可以使带有控制柄的锚点和不带控制柄的锚点相互转换,也可以使平滑的锚点转成尖突的锚点,如图 2-3-20 所示。

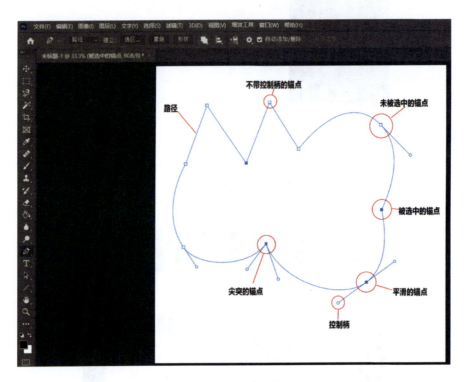

图 2-3-20 钢笔工具

矩形工具组中包括矩形工具、椭圆工具、三角形工具、多边形工具、直线工具、自定形状工具。它们的快捷键都是 U,可以使用组合键 Shift+U 进行切换,如图 2-3-21 所示。

在使用钢笔工具或矩形工具组的工具时,要注意在工具选项栏中选择路径选项,这样绘制的图形就是路径图形。绘制好后,可以按 Ctrl+ 回车键,将路径转换为选区。

3. 颜色填充（前景色、背景色）

在画布中绘制好选区后，要想将选区填入颜色，这时可以使用油漆桶工具，填充前景色，如图 2-3-22 所示。

图 2-3-21　矩形工具组

图 2-3-22　油漆桶工具填充颜色

这里的前景色和背景色，指的是工具箱中的工具。黑色位置是前景色，白色位置是背景色，前景色和背景色可以通过点击颜色区域，调出拾色器更改颜色。使用组合键 Alt+Del 键填充前景色，使用组合键 Ctrl+Del 键填充背景色。使用快捷键 D，恢复默认的前景色和背景色，即前景色是黑色，背景色是白色。使用快捷键 X，可以使前景色和背景色的颜色互换，如图 2-3-23 所示。

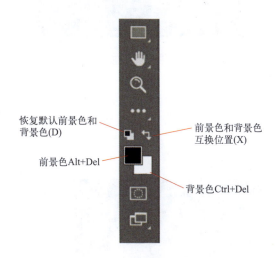

图 2-3-23　前景色和背景色

4. 图层（新建、删除、图层可见、组）

Photoshop 软件中，图层的作用非常重要。使用 Photoshop 软件时，调整的图形图像等都是在图层上进行的。图层的种类也是比较多的，这里介绍一下常见的图层，

有背景图层、普通图层、文本图层、形状图层和调整图层（图 2-3-24）。

① 背景图层是默认的图层，在新建画布时自动生成。

② 普通图层是使用频率最高的图层，创建后，背景颜色呈透明状态。

③ 文本图层是用来储存文本信息的。

④ 形状图层是使用钢笔或矩形工具时，选择形状命令后产生的图层。

⑤ 调整图层是使用曲线、色阶等命令调整图像色彩时产生的图层。

图层与图层之间具有叠压关系，位于上方的图层会遮盖下方的图层内容。

图 2-3-24　图层种类

（1）新建图层

在图层面板中点击新建图层按钮，将会新建一个普通图层，图层名称为图层 1，如图 2-3-25 所示。

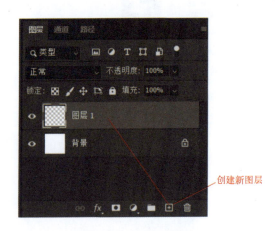

图 2-3-25　创建新图层

(2)删除图层

将想要删除的图层拖拽至删除图层按钮上,即可删除图层。或者选择想要删除的图层,然后点击删除图层按钮,也可删除图层(图 2-3-26)。选择想要删除的图层,按 Del 键,也可删除图层。

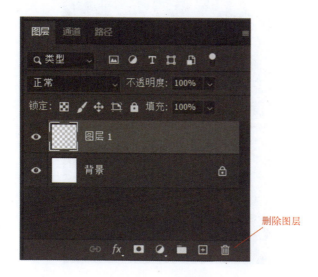

图 2-3-26　删除图层

(3)图层可见

有时我们可以将暂时不需要的图层隐藏起来,方便操作编辑。这时可以点击图层缩略图前面的"小眼睛"图标,来控制显示/隐藏图层,如图 2-3-27 所示。

图 2-3-27　图层可见

(4)组

组的作用是收纳整理图层,将同类或者相同部分的图层分组整理,方便图层的

管理。

使用新建组的命令,在图层面板中新建组,然后将需要成组的图层拖拽到组的图层上即可,如图 2-3-28 所示。

图 2-3-28　创建新组

　　　　　　　　Photoshop 发展简史

1987 年,Photoshop 的主要设计师托马斯·诺尔买了一台苹果计算机用来撰写他的博士论文。与此同时,托马斯发现当时的苹果计算机无法显示带灰度的黑白图像,因此他自己写了一个程序 Display;而他的兄弟约翰·诺尔这时在导演乔治·卢卡斯的电影特殊效果制作公司工作,对托马斯的程序很感兴趣。两兄弟在此后的一年多把 Display 不断修改为功能更为强大的图像编辑程序,经过多次改名后,在一个展会上接受了一个参展观众的建议,把程序改名为 Photoshop。此时的 Display/Photoshop 已经有调整色彩平衡、饱和度等的功能。此外,约翰写了一些程序,后来成为插件(Plug-in)的

基础。

他们第一次取得的商业成功是把 Photoshop 交给一个扫描仪公司搭配着卖，名字叫作 Barneyscan XP，版本是 0.87。与此同时约翰继续寻找其他买家，很多都没有成功。最终他们找到了 Adobe 的艺术总监。艺术总监此时已经在研究是否考虑另外一家公司的图像编辑程序。看过 Photoshop 以后他认为 Photoshop 程序更有前途。在 1988 年 7 月他们口头决定合作，而真正的法律合同到次年 4 月才签订完成。

20 世纪 90 年代初，美国的印刷工业发生了比较大的变化，印前电脑化开始普及。Photoshop 在 2.0 版本中增加的 CMYK 功能使得印刷厂开始把分色任务交给用户，一个新的行业——桌上印刷（Desktop Publishing-DTP）由此产生。

2003 年，Adobe Photoshop 8 被更名为 Adobe Photoshop CS。

2013 年 7 月，Adobe 公司推出了新版本的 Photoshop CC，自此，Photoshop CS6 作为 Adobe CS 系列的最后一个版本被新的 CC 系列取代。

2015 年 2 月 19 日，是 Adobe Photoshop 发布 25 周年纪念日。

2018 年 7 月 17 日报道，Adobe 计划在 2019 年推出 iPad 全功能版本的 Photoshop。

2022 年 6 月，Adobe Photoshop 是最受欢迎的图像编辑和特殊效果平台之一，现在其 Web 网页版免费提供给任何拥有 Adobe 账户的用户。

2022 年 9 月 29 日，Adobe 发布了 2023 年新版 Photoshop Elements 软件。

2023 年 9 月，Adobe 的 Photoshop 网络服务（在线网页版本）已全面推出。

三、模块小结

本模块主要介绍了传统平面构成的绘制流程以及数字平面构成的绘制流程。其中，数字构成主要使用两种软件来进行绘制，一是 Photoshop，二是 Illustrator。这两款软件都是 Adobe 公司旗下的软件，都可以很高效地完成平面构成作品的绘制。大家可以根据自己的喜好来选择使用的软件。

模块三

平面构成的形态元素构成

▲▲▲▲▲▲

了解平面构成形态元素中点、线、面的设计规律和法则，能够灵活运用点、线、面进行构成设计，掌握平面构成的思维方式和设计表达形式。培养创造力和基础造型能力，掌握理性和感性相结合的设计方法，拓展设计思维。

读书笔记

一、任务信息

课程	平面构成
模块	平面构成的形态元素构成
任务	点的构成
任务难度	中级
任务分析	着重了解点的概念，掌握点的形态，抓住点的特征，通过不同形式的组合，设计出具有视觉冲击力的画面
能力目标 — 知识	了解点的概念、形态与特征，了解点的构成形式
能力目标 — 技能	掌握点构成的数字表现方法，掌握点构成的设计要素和特点
能力目标 — 素养	培养对形式美法则的认识，培养善于观察的习惯
素质目标	培养善于观察细节的学习品质，培养自学能力、思维能力和分析概括能力，培养精益求精的匠心精神

二、任务流程

（一）知识储备

1. 点的概念

点是相对较小的元素，同时也是最简洁的形态，在视觉上能起到集中视线，突

出视觉中心的作用，最快吸引视线。多个点可以创造出生动感。

点，一般用来表示相对的空间位置，没有指向性和具体的尺寸约束，是相对周围环境所定义的一个概念。

2. 点的形态

点没有固定的形态，任意形状都可以被视为点。按照"点"的形状，大致可分为以下三种。

（1）几何形

几何形：圆形、矩形、多边形、文字形、不规则形等，如图 3-1-1 所示。

图 3-1-1　几何形的点

（2）有机形

有机形：指符合自然构造规律的形状。如叶子、茶杯、动物、房屋，如图 3-1-2 所示。

图 3-1-2　有机形的点

（3）偶然形

偶然形：不以人的意志而形成的具体形状。如云朵、水花、飞溅的浪花，如图 3-1-3 所示。

图 3-1-3　偶然形的点

3. 点的特征

（1）"点"具有相对性

一个形状是否被称为点，这是相对来说的，越小的形状，越容易被称为点。如图 3-1-4 所示，图中两个黑色的圆是等大的，左图中的黑色圆相对于它所在的环境而言，可以被视为点；右图中的黑色圆相对于它所在的环境而言，可以被视为面，黑色圆中的白色圆则可以被视为点了。

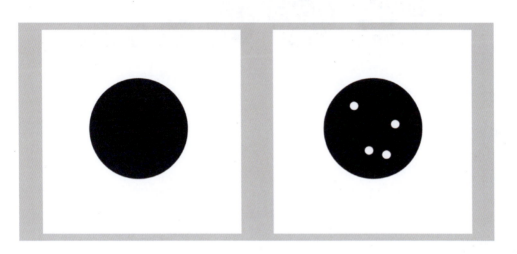

图 3-1-4　点的相对性特征

（2）"点"具有心理特征

① 单点。单点有强烈的视觉吸引力，能够形成视觉的焦点，在画面中不同的位置会产生不同的效果。位置居中时会有平静、集中感；位置偏上时会有不稳定感，形成自上而下的视觉流程；位置偏下时，画面会产生安定的感觉，但是容易被人忽视。位于画面三分之二偏上的位置时，最容易吸引人们的注意力，如图 3-1-5 所示。

图 3-1-5　单点的心理特征

② 多点：多点之间存在视觉张力。当画面出现两点及多点时，人的视线势必在两点间来回移动，形成新的视觉张力。两个大小相同的点会相互吸引，由于张力的作用会产生线和形的感觉。大小不同的两个点，大的点吸引小的点，人们的视觉会

从大点移动到小点,如图 3-1-6 所示。

图 3-1-6　多点的心理特征

4. 点的视错觉

(1) 点的颜色视错觉

相同大小的点,在不同深浅的底色中,给人的视觉感受是不同的,这是由于图形与色彩之间的搭配,形成的视觉效果。如图 3-1-7 所示,大小形状相同、颜色不同的两幅图中,视觉上,会使人感觉黑色底白色圆这幅图中白色的圆更大一些,有种扩张感;白色底黑色圆这幅图中黑色的圆要小一些,有种收缩感。

图 3-1-7　点的颜色视错觉特征

(2) 点的大小视错觉

相同大小的中心圆,其周围围绕的圆的大小在视觉上会影响中心圆的"大小"。如图 3-1-8 所示,左图中围绕中心圆的圆比其小,就会显得中心圆比较大;右图中围绕中心圆的圆比其大,就会显得中心圆比较小。

图 3-1-8　点的大小视错觉特征

5. 点的构成形式

（1）点的空间构成

在画面中，放置一个或多个点，可强调点的聚焦功能，如图 3-1-9 所示。

图 3-1-9　点的空间构成

（2）点的线化

利用点的线化和点的大小变化，可使画面产生流动感和韵律感，如图 3-1-10 所示。

图 3-1-10　点的线化

（3）点的面化

通过点的面化，调整点的方向，使画面产生一种跳跃感，如图 3-1-11 所示。

图 3-1-11　点的面化

（二）任务范例展示

使用 Photoshop 软件进行点构成的数字表现，具体步骤如下。

① 步骤一：打开 Photoshop 软件，新建画布，设置画布的大小为 10 厘米 ×10 厘米，分辨率为 200ppi，如图 3-1-12 所示。

图 3-1-12　新建画布

② 步骤二：绘制草稿。新建图层，使用画笔工具，绘制出作品的草稿，如图 3-1-13 所示。

图 3-1-13　绘制草稿

③ 步骤三：调整画笔的笔尖样式，使用圆形笔尖，笔尖之间要有距离，将其调整成渐隐模式，如图 3-1-14 所示。

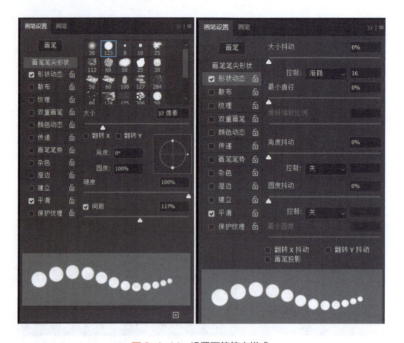

图 3-1-14　设置画笔笔尖样式

④ 步骤四：新建普通图层，使用画笔，先绘制一部分，如图 3-1-15 所示。

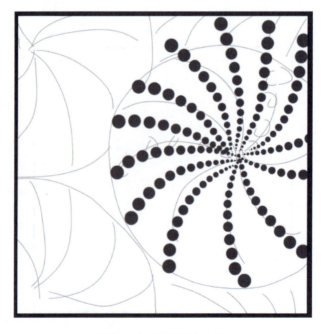

图 3-1-15　画笔绘制一部分

⑤ 步骤五：每绘制一部分，就要新创建一个普通图层，这样方便后期调整修改，在绘制过程中，随时调整笔尖样式，如图 3-1-16 所示。

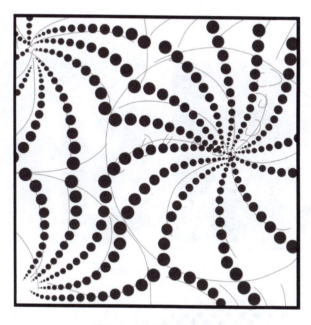

图 3-1-16　按草稿继续绘制

⑥ 步骤六：将草稿图层隐藏起来，适当调整画面，使画面看起来更加和谐有韵律，如图 3-1-17 所示。

图 3-1-17　绘制完成

（三）点的构成案例赏析

图 3-1-18 ～图 3-1-22 是点的构成案例。它们有明显的点的特点，在点的形态与对比方面值得借鉴，体现了点的多样性和艺术性。

图 3-1-18　点的构成案例 1

图 3-1-19　点的构成案例 2

图 3-1-20　点的构成案例 3

图 3-1-21　点的构成案例 4

图 3-1-22　点的构成案例 5

三、任务拓展

① 任务要求：绘制点的构成，注意画面中点的构成的整体感和空间层次感。

② 任务工具：Photoshop 软件。

③ 实践步骤：新建文档→绘制草稿→绘制成稿→调整画面→输出保存。

④ 画面尺寸：10 厘米 ×10 厘米，分辨率 200ppi。

⑤ 作品数量：根据自己的创意绘制《点的构成》4幅，不能雷同。

现代设计的起源

说起现代设计的起源，要从19世纪的包豪斯设计学院成立说起。1919年4月，在德国的魏玛市创始人格罗皮乌斯成立了包豪斯设计学院。包豪斯设计学院的成立，标志着现代设计教育的诞生。他是世界上第一所为了现代设计教育而建立的专门教育机构。对世界现代设计的进步和发展都有深远的影响。包豪斯设计学院在成立之初，就明确了学院的宗旨——艺术与技术要统一，设计的目的是人而不是产品，设计要遵循客观与自然的法则。在建立学院的初期，包豪斯聘请了一批科技与技术人才作为学院的教师，形成了独特的教育体系。其中具有一定代表性的有约翰·伊顿、保罗·克利、瓦西里·康定斯基、莫霍里·纳吉等新时代先锋派的艺术家。而包豪斯设计学院则成为反传统、推行现代艺术设计理念的阵地，虽然当时德国纳粹的破坏最终导致了包豪斯设计学院分崩离析，但是其设计理念和精神已经随着一批批学员的毕业而分散到世界各地，并产生了较为深远的影响。

在这些优秀的艺术家当中，伊顿设计了包豪斯设计学院的"基础课"——以训练平面视觉敏感为中心的课程。首次把平面构成引入艺术学院的设计课程中。同时也在课程中引入了现代色彩体系，使包豪斯的课程更加系统化。克利提出了"自然应该在绘画当中重新诞生"，其重要的教学成果就是把基础课、理论和创作结合起来，从中起到启发学生创作思维的作用。康定斯基的贡献在于运用理论来分析绘画的色彩和形体。莫霍里·纳吉把社会性的设计观念带到当时包豪斯的教育体系中，在包豪斯的发展方向上起到了指导性的作用。包豪斯通过一系列的实践活动，逐步建立起了教育体系，完善了教育思想。并且提出了艺术与科学可以一样进行分析和研究，可将其分解成基本元素来进行研究和处理。例如，绘画艺术就可以分解为点、线、面等形态和空间色彩等元素来加以分析和研究。这些艺术家的努力，使当时的包豪斯设计学院形成了在设计教育中对美学、材料学、人体工程学、建筑学、心理学的理论研究。而这些教育理论对后续现代设计的发展和艺术设计教育都产生了较为深远的影响。

任务二 —— 线的构成

一、任务信息

课程	平面构成	
模块	平面构成的形态元素构成	
任务	线的构成	
任务难度	中级	
任务分析	掌握线的形态,了解线的性格,能够运用简单的理论知识和基本操作技能表现线的构成。用线构成视觉效果丰富的图案纹样	
能力目标	知识	了解线构成的法则,了解线的空间表现方式,了解线的运用手法
	技能	掌握数字表现的方法,掌握线构成的设计要素和特点
	素养	培养对形式美法则的认识,培养善于观察的习惯
素质目标	培养善于观察细节的学习品质,培养自学能力、思维能力和分析概括能力,培养团队合作意识,培养精益求精的匠心精神,培养正确的人生观、价值观	

二、任务流程

(一)知识储备

1. 线的概念

线,可以视作点的运动轨迹。在造型艺术中,线有多个属性,如位置、长度、

宽度、厚度等，而且还具有各种各样的外形特征，具有很强的表现力。

2. 线的形态

线的形态大致可以分为直线和曲线。

（1）直线

直线，给人以简单、明了、直率的感觉，具有很强的张力和方向性。直线造型往往会给人带来较强的视觉冲击力，如图 3-2-1 所示。

图 3-2-1　直线

（2）曲线

相对于直线来说，曲线更加柔和一些，具有比较高的弹性，看起来很优雅，如图 3-2-2 所示。

图 3-2-2　曲线

3.线的构成形式

（1）线的面化

线的面化指将等距离的线进行密集的排列，如图 3-2-3 所示。

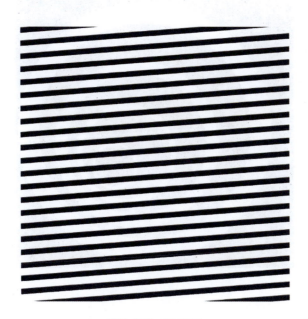

图 3-2-3　线的面化

（2）线的疏密

线的排列可以有规律地进行变化，由疏到密，或由密到疏，如图 3-2-4 所示。

图 3-2-4　疏密变化的线

（3）线的粗细

粗细变化的线，可以构造出具有空间深度的视觉效果，如图 3-2-5 所示。

图 3-2-5　粗细变化的线

（4）线的视错觉

将原本非常规范化的线条进行局部变化，可产生线的视错觉，如图 3-2-6 所示。

图 3-2-6　视错觉化的线

（5）线的立体化

线的立体化指线的形状发生变化，具有一定的空间透视效果，如图 3-2-7 所示。

图 3-2-7　立体化的线

（6）不规则的线

不规则的线指画面中线的形状、方向、位置等都没有任何约束，如图 3-2-8 所示。

图 3-2-8　不规则的线

（二）任务范例展示

使用 Photoshop 软件进行线构成的数字表现，具体步骤如下。

① 步骤一：打开 Photoshop 软件，新建画布，设置画布的大小为 10 厘米 ×10 厘米，分辨率为 200ppi，如图 3-2-9 所示。

图 3-2-9　新建画布

② 步骤二：绘制草稿。新建图层，使用画笔工具绘制出作品的草稿，如图 3-2-10 所示。

图 3-2-10　绘制草稿

③ 步骤三：将画面中的图形进行分组，新建图层，使用多边形套索工具绘制草稿，下半部分面积最大的这组图形使用黑色和白色进行填充。填充前景色的快捷键是 Alt+Del，填充背景色的快捷键是 Ctrl+Del。填充完成后，使用组合键 Ctrl+D，取消选区，如图 3-2-11 所示。

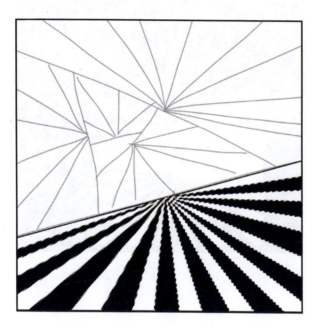

图 3-2-11　绘制下半部分

④ 步骤四：使用组合键 Ctrl+J 复制图层，将绘制好的图层 2 复制一份，得到图层 2 拷贝；在图层面板中，将图层 2 拷贝放到图层 2 下方，如图 3-2-12 所示。

图 3-2-12　复制、移动图层

⑤ 步骤五：选择图层 2 拷贝，使用组合键 Ctrl+T，进行自由变换命令，将图形放置到适当位置，按回车键，完成变换，如图 3-2-13 所示。

图 3-2-13　自由变换图形

⑥ 步骤六：使用组合键 Ctrl+J，再次复制图层 2 拷贝，复制出 3 份，得到图层 2 拷贝 2、图层 2 拷贝 3、图层 2 拷贝 4，并调整图层位置，如图 3-2-14 所示。

图 3-2-14　复制图层

模块三 平面构成的形态元素构成 | 081

读书笔记

⑦ 步骤七：使用组合键 Ctrl+T，依次调整图层 2 拷贝 2、图层 2 拷贝 3、图层 2 拷贝 4，将他们放置到适当位置，如图 3-2-15 所示。

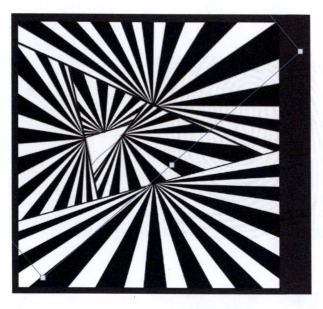

图 3-2-15　自由变化图形

⑧ 步骤八：适当调整每个图形的位置，达到理想的效果，隐藏草稿图层（图层 1），输出保存作品，如图 3-2-16 所示。

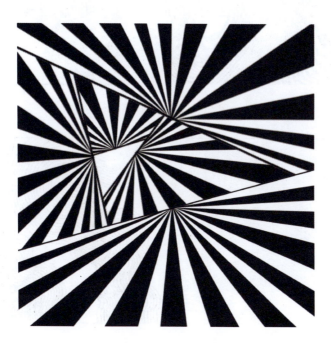

图 3-2-16　完成作品

（三）线的构成案例赏析

图 3-2-17 ～图 3-2-21 是线的构成案例。它们有明显的线的特点，在线的表现形式与对比方面值得借鉴，体现了线的张力与魅力。

图 3-2-17　线的构成案例 1

图 3-2-18　线的构成案例 2

图 3-2-19　线的构成案例 3

图 3-2-20　线的构成案例 4

图 3-2-21　线的构成案例 5

三、任务拓展

① 任务要求：绘制线的构成，注意画面中线的构成的整体感和空间层次感。
② 任务工具：Photoshop 软件。
③ 实践步骤：新建文档→绘制草稿→绘制成稿→调整画面→输出保存。
④ 画面尺寸：10 厘米 ×10 厘米，分辨率 200ppi。
⑤ 作品数量：根据自己的创意绘制《线的构成》2 幅，不能雷同。

拓展阅读：平面构成在现代设计中的作用

平面构成在现代设计中起着非常重要的作用。现代设计按照门类划分大致分为环境设计、工业造型设计、产品包装设计、广告设计、动画设计等。如果说这些种类繁多的设计是一棵大树的枝和叶的话，那么平面构成就是大树的根。它是设计中的基础理论研究，任何门类的设计都能从中找到平面构成设计的元素，也都能运用平面构成的基础元素去分析和理解。平面构成把具象物体划分为点、线、面、体等基础元素。在视觉艺术的基本理论中，点、线、面是一切造型的根本，它们综合起来构成了物质的形态。点的集合形成了线，线的集合形成了面，面的集合形成了体。所以掌握点、线、面的运用是进行平面构成训练的第一步，一切现代设计都是从这里开始的。研究平面构成的现实意义都体现在设计作品之中。通过对平面构成与现代设计的对比可以发现二者之间的关系。平面构成是抽象的，现代设计是具体的；平面构成是概念化的，现代设计是具有实践性的；平面构成是符号性的，而现代设计是具有明确指向性的；平面构成是作为一种训练手段出现的，而现代设计则是训练的目的；平面构成是对设计形式感的一种研究和探讨，而现代设计则是表达完整真实的设计思想。从中可以知道，平面构成是方法和手段，完成现代设计作品是目的，要想实现目的，就必须掌握平面构成的方法和手段。因此，平面构成成为现代设计的基础，也是现代设计最基本的表达方式。它为现代设计提供了理论依据，因此研究平面构成对于现代设计具有重要的意义和作用。

任务三　面的构成

一、任务信息

课程	平面构成
模块	平面构成的形态元素构成
任务	面的构成

任务难度	中级	
任务分析	了解面的构成形式，掌握面的构成方法，掌握面的空间表现技巧，能够运用简单的理论知识和基本操作技能体现面的构成	
能力目标	知识	了解面的构成法则，了解面的构成方法，了解面的空间表现方式
	技能	掌握面的构成的数字表现方法，掌握面的构成的设计要素和特点
	素养	培养对形式美法则的认识
素质目标	培养善于观察细节的学习品质，培养自学能力、思维能力和分析概括能力，培养团队合作意识，培养精益求精的匠心精神，培养正确的人生观、价值观	

二、任务流程

（一）知识储备

1. 面的概念

面是由线构成的，具有二维空间属性，线重复有秩序地移动或按一定的方向重复排列，就会形成面。面具有点和线的特征。

2. 面的形态

面具有二维空间的性质，可以分为平面和曲面，同时具有线的特征，在形状方面也可以分为规则形和不规则形等。

（1）几何形的面

几何形的面，表现出很规则、平稳的特点，具有一定的理性的视觉效果，如方形面、圆形面、多边形面等。

（2）自然形的面

自然界中，许多不同外形的物体以面的形式呈现，就会给人以生动、厚实的视觉效果，如叶子、果实等。

（3）有机形的面

有机形的面往往在肌理效果中呈现出来，形成非常自然、抽象的面的形态。

(4)偶然形的面

偶然形的面给人以自由、活泼、生动的感觉,且富有一定的理性。

(5)人造形的面

人造形的面,也可以理解为徒手绘制的面,表现出随心随意,或规则或不规则的艺术效果,同时具有很强的人文特点。

3. 面的构成形式

(1)面与面的叠压

面与面形成叠压关系,上方的面会遮挡下方的面,这样画面就会呈现出空间的纵深感。

(2)面与面的连接

面与面连接会形成有半立体效果的造型,还可形成新的面的形态。

(3)面的明暗

通过面的明暗对比,呈现出虚实变化的艺术效果,如图 3-3-1 所示。

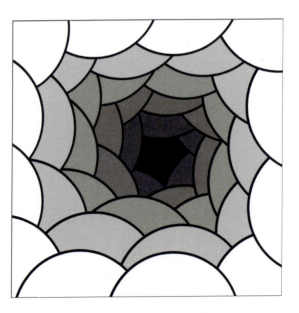

图 3-3-1　面的叠压与明暗

(二)任务范例展示

使用 Photoshop 软件进行面构成的数字表现,具体步骤如下。

① 步骤一:打开 Photoshop 软件,新建画布,设置画布的大小为 10 厘米 ×10

厘米，分辨率为 200ppi，如图 3-3-2 所示。

图 3-3-2　新建画布

② 步骤二：绘制草稿。新建图层，使用画笔工具，绘制出作品的草稿，如图 3-3-3 所示。

图 3-3-3　绘制草稿

③ 步骤三：画面中主要的图形就是圆形，圆形与圆形之间存在叠压关系，可以从下面的圆形开始绘制。使用椭圆工具，选择形状工具模式，这样绘制出来的圆形直接就填充好颜色，也方便更改颜色，如图 3-3-4 所示。

图 3-3-4 绘制基本形

④ 步骤四:将椭圆 1 填充黑色,椭圆 2 填充白色,令这两个图层居中对齐。使用组合键 Ctrl+J,将这两个图层复制若干份,摆放到适当位置,如图 3-3-5 所示。

图 3-3-5 复制、移动图层

⑤ 步骤五:继续复制这两个图层,摆放到适当位置,如图 3-3-6 所示。

⑥ 步骤六:选择移动工具,自动选择图层选项,选择想要更改颜色的图层,双击图层缩略图,设置颜色,如图 3-3-7 所示。

⑦ 步骤七:绘制一个黑色的圆形,放在最下面,适当调整已经绘制好的圆形,使画面效果达到理想状态,最后输出保存,如图 3-3-8 所示。

图 3-3-6　自由变换图形

图 3-3-7　复制图层

（三）面的构成案例赏析

图 3-3-9～图 3-3-13 是面的构成案例。它们有明显的面的特点；在面的表现形态方面值得借鉴，体现了面的美感与丰富性。

图 3-3-8　完成作品

图 3-3-9　面的构成案例 1

图 3-3-10　面的构成案例 2

模块三 平面构成的形态元素构成 | 091

读书笔记

图 3-3-11　面的构成案例 3

图 3-3-12　面的构成案例 4

图 3-3-13　面的构成案例 5

三、任务拓展

① 任务要求：绘制面的构成，注意画面中面的构成的整体感和空间层次感。
② 任务工具：Photoshop 软件。
③ 实践步骤：新建文档→绘制草稿→绘制成稿→调整画面→输出保存。
④ 画面尺寸：10 厘米×10 厘米，分辨率 200ppi。
⑤ 作品数量：根据自己的创意绘制《面的构成》2 幅，不能雷同。

 版式设计中的要素与平面构成

 平面构成研究点、线、面的关系，而版式设计则关注文字、图形、图片等元素的布局与安排。看似联系不大，但是通过对比，便可将二者的要素一一联系起来。版面中一个单独的文字和字母，一个小的图形或者图片都可以被当作一个点；一行文字或一列文字，以及装饰线条可被理解为平面构成中的线；而密集排列的一段文字和较大的图形、图案，以及空白则可被当作面。

 要想掌握版面设计中的构成关系，必须把复杂的设计要素都简化为点、线和面。只有这样，在排版的时候才不会受到其他附加因素的干扰，而直接研究版面中点、线、面的组合规律。如此看来，如何处理好版面中文字、图形和图片等各元素的构成关系，其实就是如何处理好版面中点、线、面的关系。

四、模块小结

 本模块主要阐述了点、线、面的基本形态，介绍了它们的特征、构成形式，以及表现手法。结合形式美法则，设计者可以运用点、线、面绘制出视觉效果突出、内容丰富的平面构成作品。

模块四
平面构成的设计和表现形式

▼▼▼▼▼▼▼

　　平面构成主要的研究方向是关于二维空间的设计方法与设计规律。在设计中，平面构成是最基本的形式。练习掌握二维平面里的造型法则、构成规律、对视觉要素的理解与分析，以及形式构成是培养对形态的创造与表达的重要手段。通过平面构成的训练，学会在理性系统地分析事物的同时能快速掌握事物的组成要素和构成特征。

 读书笔记

 ## 基本形设计

一、任务信息

课程	平面构成
模块	平面构成的设计和表现形式
任务	基本形设计
任务难度	高级
任务分析	理解什么是基本形,掌握基本形的构成方法以及基本形的组合与排列,根据所学理论知识完成基本形的设计实践
能力目标 — 知识	了解基本形的特点, 掌握基本形的构成方法, 掌握基本形的组合
能力目标 — 技能	了解基本形在实际设计中的作用, 学会在不同设计领域应用基本形
能力目标 — 素养	培养创造思维能力, 培养视觉设计能力, 培养图形认知能力
素质目标	培养自学能力、思维能力和分析概括能力, 培养团队合作意识, 培养正确的人生观、价值观, 培养社会责任意识

二、任务流程

（一）知识储备

1. 什么是基本形

基本形是指在同一视觉空间中，重复出现的形状、大小、方向、色彩等元素单位。在常见的设计中，多次有规律地反复出现的形象被称为元素，也可称之为基本形。这些基本形有规律地多次反复出现会给人带来视觉上的秩序化、整齐化，使设计画面富有节奏感与和谐统一的整体感，从而给人留下深刻的印象。基本形构成如图 4-1-1 所示。

图 4-1-1　基本形构成

2. 基本形的构成形式

多个基本形相遇时，通过它们的多种组合方法，可以产生分离、接触、覆叠、透叠、差叠、减缺、联合、重合这八种基本形式。

（1）分离

两个形保持一定的距离而不接触，呈现出各自的图形，如图 4-1-2 所示。

图 4-1-2　分离

（2）接触

两个形的边缘恰好相切，如图 4-1-3 所示。

图 4-1-3　接触

（3）覆叠

一个形覆叠在另一个形上，覆叠在上面的形不变，而被覆叠的形有所变化，因覆叠的位置不同而产生不同的形象，并产生上与下、前与后的空间关系，如图 4-1-4 所示。

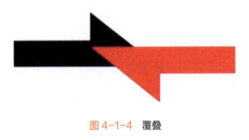

图 4-1-4　覆叠

（4）透叠

两个形不重叠的部分被保留，重叠的部分被减去，如图 4-1-5 所示。

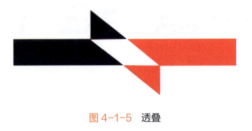

图 4-1-5　透叠

（5）差叠

两个形相互重叠，重叠部分成为新的形，其余部分被减去，如图 4-1-6 所示。

图 4-1-6　差叠

（6）减缺

两个形相互重叠、覆盖产生了前后上下关系，下面被上面覆盖所留下的剩余形象为减缺的新形象，如图 4-1-7 所示。

图 4-1-7　减缺

（7）联合

两个形象相互重叠，不分前后上下关系，而把两个形象合并起来成为同一个平面空间内较大的新形象，即一个形象与另一个形象相加在一起而形成的新形象，如图4-1-8所示。

图 4-1-8　联合

（8）重合

两个相同的形象，不相互交错，其中一个完全覆盖在另一个上，合二为一，重合成一个形象，如图4-1-9所示。

图 4-1-9　重合

这些构图方法体现了基本形之间丰富的关系，并形成动态而富有变化的视觉效果。理解不同构图方式，并在设计中灵活运用，是掌握基本形设计的基础。

3. 基本形在平面构成中的作用

基本形作为平面构成的基础要素，在平面构成设计中的运用影响着作品的艺术效果和理念表达。理解不同基本形的视觉特征与含义并灵活运用，是进行平面构成设计的基础。在平面构成教学中，基本形的学习和训练是一项十分重要的内容。

（1）传达设计理念

基本形反映了设计的主题和理念。如三角形传达动感，常用于运动品牌广告的设计；矩形传达秩序感，常用于教育机构等的标识设计。基本形是设计理念的视觉表达，如图4-1-10所示。

图 4-1-10　三角形传达动感实例

（2）引导视觉节奏

通过基本形的重复、旋转、倍增等，形成视觉上的律动，带来动态而富有生命力的视觉效果。这种视觉节奏能吸引观者的注意，带给人一种感性的体验，如图 4-1-11 所示。

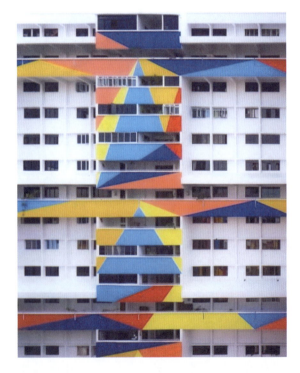

图 4-1-11　引导视觉节奏的基本形运用

（3）形成构图结构

基本形具有简单明晰的形状，通过排列、组合、转化等形成清晰易懂的构图结构，带来舒适而统一的视觉体验。这种构图结构是界面设计、版面设计等的基础，

如图 4-1-12 所示。

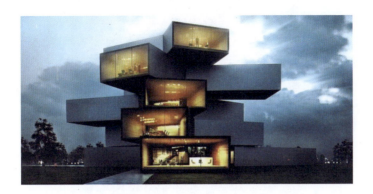

图 4-1-12　构图结构

（4）创造对比或张力

不同基本形通过对比的方式组合，产生相互疏离或矛盾的视觉效果，增强作品的视觉冲击力，如圆与方的组合、柔与刚的对比等。这种视觉张力提升了设计作品的表现力，如图 4-1-13 所示。

图 4-1-13　创造对比的基本形运用

（5）代表品牌特征

基本形的视觉形态和文化内涵，代表了品牌要传达的特征或个性。如圆润的基本形体现友好感，三角形体现科技感。基本形是品牌识别系统建构的要素之一，如图 4-1-14 所示。

以上是基本形在平面构成中的主要作用。它们与设计作品的理念传达、视觉体验、构图结构等都是密不可分的。真正理解基本形的作用，能够在设计实践中运用自如，这也是学习基本形的终极目的。

图 4-1-14　体现品牌特征的基本形运用

4. 基本形在不同设计领域的应用

基本形在广告设计、版面设计、信息设计等领域应用广泛，可表现画面的秩序感和其中蕴含的文化内涵等。基本形在建筑设计领域也应用广泛，如图 4-1-15 所示。

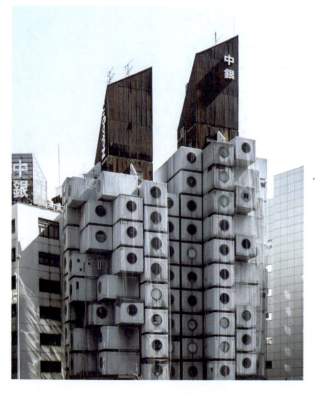

图 4-1-15　基本形在建筑设计领域的应用

(1) 广告设计

基本形简明易识，具有强烈的视觉冲击力，被广泛用于广告构图和设计中。如三角形代表活力，用以设计运动品牌；圆形代表连续，用以设计食品广告等，如图 4-1-16 所示。

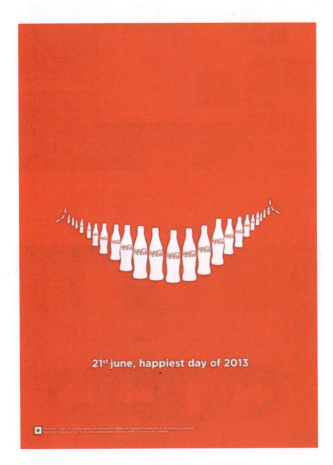

图 4-1-16　基本形在广告设计中的应用

(2) 版面设计

基本形秩序明晰，常用于构建干净简洁的版面布局。如矩形代表规则，用于书籍杂志版面的设计；圆形和曲线柔美，用于文艺刊物的版面设计，如图 4-1-17 所示。

(3) 信息设计

基本形简单直观，视觉清晰，常用于指示牌、警示标识等信息传达。如颜色鲜明的三角形或圆形可起到强烈的提示作用，如图 4-1-18 所示。

(4) UI 设计

基本形蕴含着文化内涵和视觉印象，可用于塑造品牌形象。如圆润的圆形、椭

圆形用于体现品牌的友好性；三角形或锐角用于体现品牌的科技感，如图 4-1-19 所示。

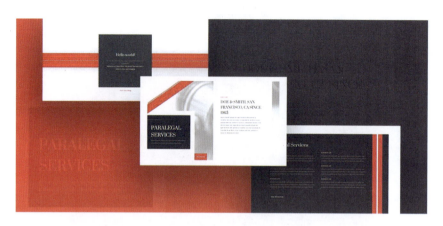

图 4-1-17　基本形在版面设计中的应用

图 4-1-18　基本形在信息设计中的应用

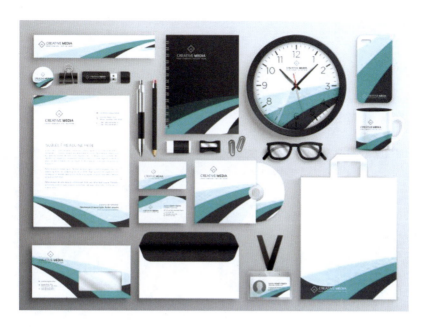

图 4-1-19　基本形在ＵＩ设计中的应用

（5）界面设计

基本形在界面上一目了然，简明易识，用于构建简洁直观的交互界面。例如，直线条和矩形按钮，代表简洁快捷；曲线按钮显得柔美亲和，如图 4-1-20 所示。

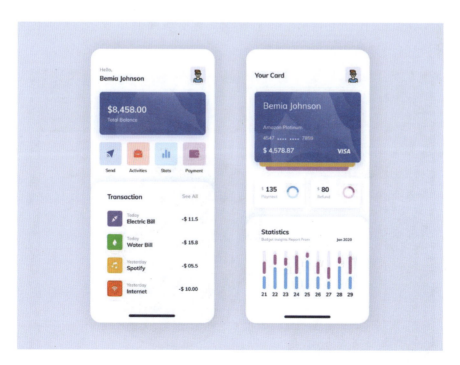

图 4-1-20　基本形在界面设计中的应用

读书笔记

（二）任务范例展示

① 步骤一：首先绘制草图，在 AI 软件中，使用椭圆工具绘制一个圆形。此步骤是任务实施的基础，只有建立基础图形之后才可以得到具体的基本形，从而进行下一步的创作。在本范例中需绘制出一个圆形旋风弧度的基本形，如图 4-1-21 所示。

图 4-1-21　基本形草图绘制

② 步骤二：再次运用圆形，此圆形覆盖于之前绘制的圆形之上，使两个圆形相交错，如图 4-1-22 所示。

图 4-1-22　再次绘制圆形

③ 步骤三：运用选择工具，选中两个绘制好的圆形形状，找到属性面板中的对齐工具，单击水平居中对齐按钮，使两个圆形居中对齐，如图 4-1-23 所示。

图 4-1-23　水平居中对齐

④ 步骤四：找到属性面板中的路径查找器工具，在路径查找器中单击第二个选项减去顶层按钮，这样就可以绘制出需要的基本形图案，以此基本形图案为基础做进一步的构成创作，如图 4-1-24 所示。

图 4-1-24　使用路径查找器工具完成基本形绘制

⑤ 步骤五：使用得到的基本形进行平面构成的设计创作，可以进一步对创作进行优化，最终完成设计，如图 4-1-25 所示。

图 4-1-25　用基本形进一步创作优化实例

（三）基本形设计案例赏析

图 4-1-26～图 4-1-30 是基本形设计的案例，基本形以简洁的形状和线条为基础，通过排列、组合和变形，创造出独特而富有表现力的视觉效果。通过巧妙地运用简单的形状元素，并对其大小、位置和颜色进行精心调整，就能够创造出独特且富有美感的作品。赏析这些案例有助于更好地理解设计的本质和美学价值，提高自己的设计和审美水平。

图 4-1-26　基本形设计案例 1

图 4-1-27　基本形设计案例 2

图 4-1-28　基本形设计案例 3

图 4-1-29　基本形设计案例 4

图 4-1-30　基本形设计案例 5

三、任务拓展

① 任务要求：绘制基本形的构成，注重基本形的比例和对称的处理，探索不同的构图方式，注意色彩搭配，反复练习和实践，这样有助于掌握构图技巧，提高创造力。
② 任务工具：Adobe Illustrator 软件。
③ 实践步骤：绘制草稿→软件工具使用→ Adobe Illustrator 软件绘制成稿。
④ 画面尺寸：10 厘米 ×10 厘米，分辨率 200ppi。
⑤ 作品数量：根据自己的创意绘制《基本形设计》4 幅，不能雷同。

平面设计之美

当今数字化时代，平面设计扮演着至关重要的角色，它不仅仅是简单的排版和图形组合，更是一种艺术形式，一种传达信息和情感的方式。平面设计以其独特的魅力吸引着无数设计师和观众，让生活充满了色彩和惊喜。

平面设计是一门综合性的艺术，它融合了排版、色彩、图形、文字等元素，通过巧妙的组合和布局创造出视觉上的美感与和谐。一张精美的海报、一个独特的标志、一张吸引人的杂志封面，都离不开平面设计师的巧思和灵

感。他们像是艺术家,用色彩和形状绘制出生活的画卷,让人们在繁忙的生活中找到一丝美好和惊喜。

平面设计的魅力在于它的无限可能性。每一个设计师都可以通过自己独特的视角和创意,创作出独具个性的作品。在平面设计的世界里,创意是无穷的,想象力是无限的,只要敢于尝试,敢于突破,就能创造出令人惊艳的作品。

平面设计不仅仅是一种艺术形式,更是一种传递信息和情感的媒介。一张简洁明了的海报可以传达出强烈的信息,一张温馨的贺卡可以表达深深的祝福,一本精美的杂志可以让人沉浸其中。平面设计让信息传递更加直观、更加生动,让人们在瞬间就能感受到设计师想要表达的情感和意义。

在这个充满创意和惊喜的平面设计世界里,让我们一起探索,一起感受,一起创造。让我们用色彩和形状,绘制出属于自己的生活画卷,让生活充满色彩,充满魅力。因为在平面设计的世界里,每一个人都是一位独特的艺术家,每一幅作品都有一段美丽的故事。

任务二 骨骼设计

一、任务信息

课程	平面构成	
模块	平面构成的设计和表现形式	
任务	骨骼设计	
任务难度	高级	
任务分析	理解什么是骨骼,掌握骨骼的构成方法以及组合与排列	
能力目标	知识	了解骨骼的特点,熟悉骨骼的构成形式

能力目标	技能	学会运用骨骼的构成方法，掌握通过骨骼确立基本形排列，掌握骨骼设计在实践中的应用
	素养	培养对形式美法则的认识， 培养对图形的认知，理解各种图形元素， 培养创新思维，激发设计灵感与创造力， 掌握绘图软件的基本操作与使用技巧
素质目标		培养自学能力、思维能力和分析概括能力， 培养团队合作意识， 培养正确的人生观、价值观

二、任务流程

（一）知识储备

1. 骨骼是什么

平面构成中的骨骼设计指构图布局的基础框架。它就像人体的骨骼一样，为整个平面构成提供主要的结构和支持。在平面构成训练中大多重视基本形的排列，而骨骼的关键作用是能确定基本形在平面中的位置，使基本形脉络清晰、布局规整、要素与形式彼此呼应，整体表现协调又不失变化，如图4-2-1所示。

图 4-2-1　骨骼表现实例

2. 骨骼的构成形式

骨骼的构成一般分为两大板块。

（1）骨骼变化

骨骼是平面构成的基础框架，骨骼元素的变化为平面构成带来无穷的可能，构图的语言也因此无限延展。熟练掌握骨骼变化的原理和效果，是平面构成设计的关键。在平面构成设计中，骨骼可以分为可视骨骼和非可视骨骼两种。

① 可视骨骼。指构图中明显可见的骨骼结构，如网格线、轴线、框架边界等。这些骨骼元素直接参与到构图中，是平面构成的重要组成部分。它们带来稳定的空间结构，并可产生视觉上的节奏效果，如图 4-2-2 所示。

图 4-2-2　可视骨骼

② 非可视骨骼。指构图背后的比例系统、对齐结构等隐性骨骼。这种骨骼不在最终的构图中直接体现，但它却在整个设计过程中发挥着支配作用。如相应的黄金分割比例、对称比例等，这些比例系统限定了构图中视觉元素的位置和大小关系，如图 4-2-3 所示。

可视骨骼通过明确的构图手法影响构图的视觉效果，它提供了直接的视觉经验；而非可视骨骼通过限定构图的深层结构发挥作用，它所产生的效果更加隐性。两者共同构建起平面构成设计的框架系统。

在实际的设计实践中，可视骨骼和非可视骨骼常结合使用：可视骨骼提供基本

的构图结构，非可视骨骼限定其比例关系，使构图达到视觉均衡；可视骨骼带来明确的节奏感，非可视骨骼令这种节奏感更加自然流畅；可视骨骼划定空间，非可视骨骼限定空间中元素布局的规则。

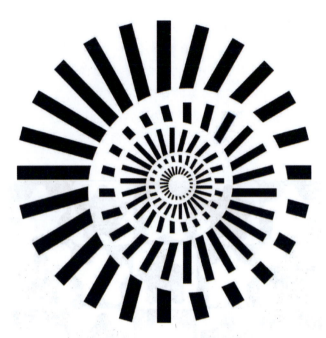

图 4-2-3　非可视骨骼

（2）单位元素的形式变化

单位元素指平面构成作品中的基本构图单元，如点、线、面、色块等。这些单位元素可以是规则的，也可以是不规则的。它们在骨骼结构的支配下，以重复或非重复的方式出现在构图中。所以从单位元素的形式变化角度来看骨骼构成，可分为规律性骨骼构成和非规律性骨骼构成。

① 规律性骨骼构成。指骨架结构具有规则、对称或可重复特性的构成。这种骨骼构成带来稳定且有秩序和节奏感的视觉效果。规律性骨骼构成的主要形式有如下几种。

a.网格构成：规则的网格线构成构图的骨骼，带来清晰的空间分割和规律的视觉节奏。

b.线性构成：一系列规则线条在画面中重复，形成肌理感和动态效果。

c.轴对称构成：围绕轴线对称排列的元素，带来均衡稳定的视觉效果。

d.模块构成：规则单元的重复，带来视觉上的连贯性和律动感。

这些规律性的骨骼构成代表理性、秩序与逻辑，表达力较为直接，如图 4-2-4 所示。

图 4-2-4　规律性骨骼构成

②非规律性骨骼构成。指骨骼结构不规则或随意，常带来意想不到的视觉效果的构成。这种骨骼构成更加注重视觉形态的变化与体验，表达力更为自由与直观，如图 4-2-5 所示。

图 4-2-5　非规律性骨骼构成

非规律性骨骼构成的主要形式有如下几种。

a.随机构成：构图元素随机排布，带来随性和意外的视觉效果，如图4-2-6所示。

图 4-2-6　随机构成

b.斜向构成：构图元素围绕对角线或任意斜线构成，产生动感与变化，如图4-2-7所示。

图 4-2-7　斜向构成

c.不规则构成：构图的边界、空间和要素都不规则，带来自由和猝然的视觉效果，如图4-2-8所示。

图 4-2-8　不规则构成

d. 离心构成：构图元素从中心点向外辐射，带来展开和有张力的构图效果，如图 4-2-9 所示。

图 4-2-9　离心构成

这些非规律性骨骼构成带来更加自由和惊喜的视觉体验，表达力更为直观。

3. 骨骼在平面构成中的作用

在实际设计骨骼的时候，需要同时考虑基本形的因素，因此在设计中骨骼会影响视觉效果，传达设计理念，划定构图结构等。理解作用机理，熟练运用不同骨骼变化，是平面构成设计的高级技能。

（1）影响视觉效果

不同的骨骼变化如网格变化、轴线变化、空间变化等，会产生不同的视觉效果，如稳定、动态、张力等。这些视觉效果直接影响观者的情感体验和理解。

(2）传达设计理念

骨骼的选择和变化反映了设计者的构图理念。如规律的网格骨骼传达秩序感，而随机骨骼显得随性。骨骼变化是设计理念的视觉表现形式。

(3）划定构图结构

骨骼变化划定了构图的基本结构和框架。不同的骨骼变化如线性、空间、模块等，构建出不同的构图结构，为要素的组织布局提供支持。

(4）引导观赏路径

构图的骨骼通过线性方向等手法发生变化，形成观赏的路径与序列，引导观者按照一定的顺序去体验构图，达到观者可理解设计者意图的视觉传达效果。

(5）产生视觉节奏

骨骼的重复及变化产生动态的视觉节奏，加强构图的韵律感和生动性。不同的骨骼变化创造不同的视觉节奏，如线性变化等。

(6）创造空间变化

骨骼的变化如空间划分直接影响了构图的空间层次和结构。不同的空间变化能产生前后高低、疏密有致的空间关系，丰富构图的视觉体验。

(7）引入个性元素

骨骼的变化为构图引入个性化的元素，如不规则形状等，赋予构图独特的视觉语言和个性，如图 4-2-10 所示。

图 4-2-10　个性元素骨骼设计

以上就是骨骼在平面构成中的主要作用。

（二）任务范例展示

利用 AI 软件绘制骨骼，具体步骤如下。

(1）步骤一：绘制基本形状椭圆

模块四 平面构成的设计和表现形式 | 117

在 AI 软件中，绘制骨骼需要一个骨骼的基础形状，以一个真实骨骼的抽象形状为基础骨骼进行绘制。首先在画布中运用椭圆工具绘制出一个椭圆，如图 4-2-11 所示。

图 4-2-11　绘制出骨骼基本形状椭圆

（2）步骤二：绘制目标图形

使用直接选择工具，调节之前绘制好的椭圆上左右两边的锚点，使椭圆两侧向内弯曲，从而得到一个真实骨骼的剪影形状，完成骨骼基础形的绘制。通过直接选择工具的应用，可以对所需要图形上的锚点进行自由移动，从而完成所需要绘制的目标图形，如图 4-2-12 所示。

图 4-2-12　通过直接选择工具改变形状

(3)步骤三:绘制骨骼的基础形状

再次使用选择工具,同时按住键盘上的 Alt 键,将基础骨骼形进行复制,经过反复复制、旋转、排列,可以得到一个规律性骨骼的基础形状,如图 4-2-13 所示。

对骨骼基础形进行反复复制,同时旋转其方向完成骨骼基础形状的绘制

图 4-2-13　运用直接选择工具将骨骼复制并且旋转组合

(4)步骤四:绘制骨骼的基本形状

将完成的骨骼基础形状整体选中,找到属性面板中的路径查找器,使用第四个差集按钮,将形状内相交错的部分依次减去。这样就得到平面构成作品中一个骨骼的基本形状,如图 4-2-14 所示。

图 4-2-14　运用路径查找器绘制出单一骨骼形状

（5）步骤五：绘制成稿

将绘制好的骨骼再次运用选择工具进行反复排列，这样就可通过一个基础骨骼的反复应用来完成平面构成设计作品，如图 4-2-15 所示。

图 4-2-15　绘制完成

（三）骨骼设计案例赏析

图 4-2-16～图 4-2-20 是骨骼设计案例。骨骼设计通常以一定的结构和框架为基础，通过精心的设计和规划，实现对平面整体布局和细节呈现的合理安排。赏析这些案例有助于更好地理解设计的本质和美学价值，提高自己的设计和审美水平。

三、任务拓展

① 任务要求：绘制骨骼平面构成，注意画面的整体感和空间层次感，要求排列

规整，突出骨骼的构成表现。

图 4-2-16　骨骼设计案例 1

图 4-2-17　骨骼设计案例 2

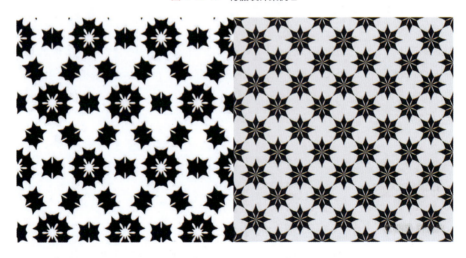

图 4-2-18　骨骼设计案例 3

图 4-2-19　骨骼设计案例 4

图 4-2-20　骨骼设计案例 5

② 任务工具：Adobe Illustrator 软件。

③ 实践步骤：绘制草稿→软件工具使用→ Adobe Illustrator 软件绘制成稿。

④ 画面尺寸：10 厘米 ×10 厘米，分辨率 200ppi。

⑤ 作品数量：根据自己的创意绘制《骨骼设计》4 幅，不能雷同。

拓展阅读　　　　字体艺术之道

字体设计是平面设计中非常重要的部分。它不仅能影响文字的可读性和美观度，还能传递出品牌或产品的特质和形象。

在字体设计中，设计师需要考虑多个因素，包括字形、字重、比例等。其中，字形是最重要的元素之一：不同的字形可以产生不同的情感效果，例如粗体可以表达力量感，斜体可以强调重点信息等。此外，字重也是非常重要的：过大的字会显得笨拙而难以阅读，太小的字则容易被忽略。因此，合理地选择字体的字重是非常关键的。

除了形状和大小之外，字体设计的另一个重要方面是它的风格。不同风格的字体具有不同的特点和用途。例如，现代字体通常简洁明了，适合用于广告和宣传材料；而传统字体则更加优雅，适用于书籍、杂志等出版物。

在设计过程中，还需要考虑字体与周围环境的协调性。例如，当使用一种特殊的字体时，应该确保它与背景颜色和其他元素的搭配和谐一致。另外，字体的大小也需要根据文本的内容进行调整，以确保文本清晰易读。

总之，优秀的字体设计能够为品牌或产品增添独特的魅力，提高其可识别度和吸引力。通过仔细考虑字形、字重、风格等因素，并结合实际情况做出合理的决策，设计师们可以在字体设计领域取得出色的成果。

任务三　平面构成的表现形式

一、任务信息

课程	平面构成
模块	平面构成的设计和表现形式
任务	平面构成的表现形式
任务难度	高级
任务分析	了解平面构成的表现形式，了解平面构成表现形式的作用

能力目标	知识	了解平面构成的表现形式及其作用， 掌握平面构成中不同表现形式的区别
	技能	掌握平面构成不同表现形式的构成方法， 掌握平面构成的不同表现形式在设计中的应用
	素养	培养对形式美法则的认识， 培养创意执行能力， 培养对用户需求的分析能力
素质目标		培养自学能力、思维能力和分析概括能力， 培养团队合作意识， 培养正确的人生观、价值观， 培养民族自信与文化认同， 培养将所学知识与技能用来解决实际问题的能力

读书笔记

二、任务流程

（一）知识储备

1. 理解平面构成的表现形式

平面构成的表现形式丰富多变，它们代表了视觉设计的基本语言，是指通过不同的平面元素（如线条、形状、颜色等）在平面上的排列组合，来表现出一种特定的视觉效果或意义。理解平面构成的不同表现形式是学习平面构成的关键。

2. 平面构成表现形式的作用

平面构成表现形式的作用主要体现在以下几个方面。

（1）传达视觉信息

不同的平面构成表现形式产生不同的视觉效果，如重复构成传达秩序，特异构成传达变化。这些视觉效果直接影响信息的表达方式和强度。平面构成表现形式是视觉信息传达的基础手段。

（2）引导视觉体验

平面构成表现形式的选择和使用引导观者的视觉感受与体验，如渐变构成产生动感，空间构成产生层次感。

（3）表达设计理念

平面构成表现形式的选择反映了设计者的理念和风格。如运用随机构成表达突破，使用轴对称构成表达秩序。平面构成表现形式是理念和风格的视觉表现形式。

（4）创造视觉变化

通过不同平面构成表现形式的组合或单一形式的变化，产生丰富的视觉变化。这种变化使设计跳出单一和局限，富有生命力。平面构成表现形式的灵活运用是视觉变化的基石。

（5）提高表现力

熟练掌握不同平面构成表现形式，能在设计实践中自由变化和组合，可大大提高设计的表现力和创新性。能熟练运用不同的平面构成表现形式是设计者高超技能的体现。

（6）形成个人风格

设计者对特定平面构成表现形式的偏爱或擅长运用某种平面构成表现形式，会形成其独特的视觉语言和个人风格。平面构成表现形式的熟练运用与个人风格有着密切的联系。

综上，平面构成的表现形式通过营造视觉效果、引导体验、表达理念等方式，对视觉传达、审美体验和设计风格发挥着深刻的影响。它们是视觉设计的基石，也是设计创新的源泉。理解并熟练掌握不同的平面构成形式，是每位设计者必备的基本素养。

3. 平面构成表现形式的种类

平面构成的表现形式有很多种，其中主要的表现形式有重复构成、特异构成、渐变构成、发射构成、空间构成、对比构成等。下面将从这六个方面分析平面构成的表现形式，它们各有不同的视觉特征和表达效果。在平面构成中，两两或多种方法的组合也常产生意想不到的效果。理解不同平面构成表现形式的作用机理，是设计者须具备的重要条件。

（1）重复构成

通过构成单元的重复，产生秩序感和节奏感，如模块构成、网格构成等。模块构成通过相同或相似单元的重复，形成连续性。网格构成通过线条的重复交叉，形成清晰的空间分割，如图 4-3-1 所示。

（2）特异构成

构成要素的排列不规则，带来难以预计的视觉效果，如随机构成、不规则构成等。这类构成通常通过形状、色彩、大小等元素形成的强烈反差，产生视觉冲击力，达到引人注意和制造惊喜的效果。特异构成注重自由变化，追求意外性，表达力强烈，如图 4-3-2 所示。

图 4-3-1　重复构成

图 4-3-2　特异构成

（3）渐变构成

构成要素按照一定的规则产生数量或尺寸的渐进变化，形成动态节奏，如点密度由稀变密的构成，线条长度由短变长的构成等。这类构成富有变化，产生视觉上的动感，如图 4-3-3 所示。

（4）发射构成

要素从中心点向外辐射，具有从内向外的张力构成效果，如放射状构成等。这类构成富有运动感和节奏感，由中心点向外发散的效果明显，如图 4-3-4 所示。

图 4-3-3 渐变构成

图 4-3-4 发射构成

(5)空间构成

通过划分空间形成前后高低之分，元素在不同空间有不同的作用，产生丰富的空间层次感。这类构成注重空间的变化与转变，表达复杂而富有层次的效果，如图 4-3-5 所示。

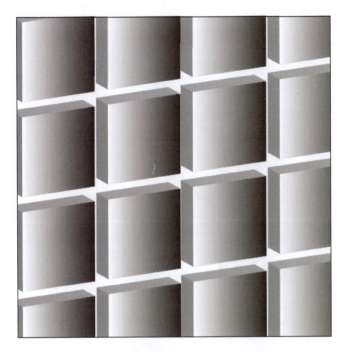

图 4-3-5　空间构成

（6）对比构成

构成要素之间在形状、色彩、质感等方面形成明显的对比，产生视觉冲突的效果，如圆和方的组合，暖色和冷色的搭配等。这类构成追求强烈的视觉对比，充满张力，如图 4-3-6 所示。

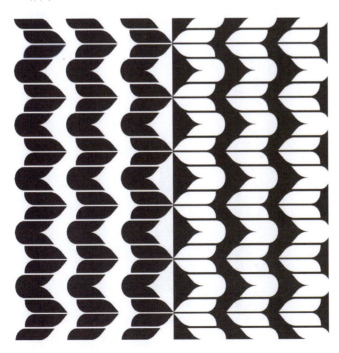

图 4-3-6　对比构成

 读书笔记

（二）任务范例展示

以发射构成为例，利用 AI 软件进行绘制，具体步骤如下。

① 步骤一：运用 AI 旋转工具绘制发射构成设计作品，首先在画布中使用矩形工具绘制一个长方形，如图 4-3-7 所示。

图 4-3-7　使用矩形工具绘制长方形

② 步骤二：使用直接选择工具，双击矩形上方两个锚点向中心移动使其重合，使矩形变成等腰三角形，同时将其移动至画布正下方，如图 4-3-8 所示。

图 4-3-8　调节锚点将图形变换为等腰三角形

③ 步骤三：在工具栏中找到旋转工具，选择绘制出的三角形同时点击旋转工具，可见其旋转的节点位于三角形的正中间，如图 4-3-9 所示。

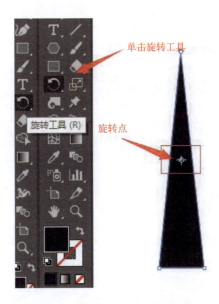

图 4-3-9　利用工具找到旋转点

④ 步骤四：此时按住键盘上的 Alt 键，同时点击三角形正上方，使其旋转点移动到顶端，这时可以看到弹出的旋转对话框，设置旋转角度为 15，之后点击复制按钮，如图 4-3-10 所示。

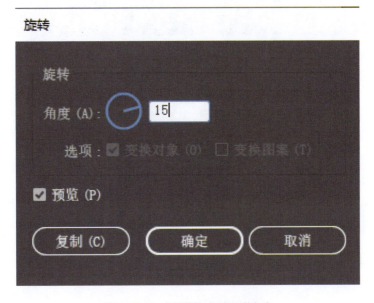

图 4-3-10　打开旋转对话框调整角度

⑤ 步骤五：将三角形旋转 15 度并复制后会得到一个围绕旋转点新生成的三角形，之后多次点击快捷键 Ctrl+D 重复上一步操作继续生成三角形，直到旋转生成的三角形环绕一周；选中所有生成的三角形，调整至画布中心位置，这样一个发射构成的基础图案就制作完成了，如图 4-3-11 所示。

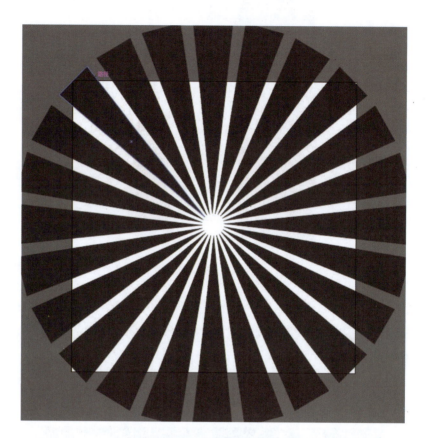

图 4-3-11　发射构成完成绘制

（三）平面构成的表现形式案例赏析

图 4-3-12 ～图 4-3-16 是平面构成的表现形式案例，通过观察和分析平面构成元素及其组合方式，来理解和欣赏设计作品的美学价值。简洁、对称且富有动态感是平面构成表现形式的特点。设计师通过巧妙地运用基本形构成的方法，创造出了视觉效果强烈、富有艺术美感的作品。赏析这些案例有助于更好地理解设计的本质和美学价值，提高自己的设计和审美水平。

图 4-3-12　平面构成的表现形式案例 1

图 4-3-13　平面构成的表现形式案例 2

图 4-3-14　平面构成的表现形式案例 3

图 4-3-15　平面构成的表现形式案例 4

图 4-3-16　平面构成的表现形式案例 5

三、任务拓展

① 任务要求：通过之前所学，利用不同类型的平面构成完成创作。

② 任务工具：Adobe Illustrator 软件。

③ 实践步骤：绘制草稿→软件工具使用→ Adobe Illustrator 软件绘制成稿。

④ 画面尺寸：10 厘米 ×10 厘米，分辨率 200ppi。

⑤ 作品数量：根据自己的创意绘制《平面构成》4幅，不能雷同。

建筑艺术与构成设计的对话

　　构成设计与建筑艺术之间存在着一种微妙而深刻的联系，二者相互借鉴、相互影响，共同构筑出令人惊叹的美学世界。在艺术作品中，平面设计常常被用来表达抽象的概念和情感，而建筑则是这些概念和情感的具体体现。

　　举例来说，巴塞罗那的圣家族大教堂就是一个典型的建筑实例，展现了平面艺术与建筑之间的紧密联系。这座教堂由建筑大师高迪设计，其外观充满了曲线和几何图案，呈现出一种独特的艺术风格。高迪巧妙地将平面设计中的线条、色彩和形状融入建筑结构中，创造出了令人叹为观止的视觉效果。圣家族大教堂的立面上雕刻着丰富多彩的装饰图案，每一处细节都展现出艺术家对平面设计的精湛运用，使整座教堂成为一件立体的艺术品。

　　这样的建筑实例体现出构成设计与建筑艺术之间的相互启发和交流。平面设计师们可以从建筑中汲取灵感，创作出更具有结构感和空间感的作品；而建筑师们也可以借鉴构成设计的表现手法，为建筑作品增添更多的艺术元素和情感表达。这种跨界的合作与交流，不仅丰富了艺术创作的形式和内容，也让人们更加深刻地感受到建筑与艺术之间的奇妙互动，共同构筑出美丽而富有意义的艺术世界。

四、模块小结

　　本模块主要阐述基本形和骨骼的设计组合，详细讲解了基本形和骨骼的表现形式。通过深入了解和掌握平面构成的表现形式，可丰富现代设计的视觉效果和设计风格。学习本模块后可以更好地表达自己的创意和想法，创造出令人印象深刻的平面构成设计作品。

模块五
色彩构成的认知

▼▼▼▼▼▼

　　色彩构成是继绘画色彩之后又一门比较系统和完整的认识色彩现象和规律、研究色彩原理、掌握色彩形式法则和美学思想的艺术设计专业独立的基础科目。通过探讨色彩的物理、生理和心理等特征，运用对比、调和、统一等手段，达到色彩的完美组合的目的。学习色彩构成能够丰富设计思维，提高对美的判断能力，领会创新的变革精神。掌握色彩构成相关知识直接关系到今后设计作品中色彩的运用和创意水平的高低。色彩学家约翰内斯·伊顿这样说过："对色彩的认真学习是人类的一种极好的修养方法，它可以使人们对自然万物内在的必然具有一种知觉力。"

 读书笔记

任务一　色彩构成与生活

一、任务信息

课程	色彩构成	
模块	色彩构成的认知	
任务	色彩构成与生活	
任务难度	初级	
任务分析	掌握色彩构成的概念，认识色彩构成与生活的联系，为后面的学习打下坚实的基础	
能力目标	知识	了解色彩构成的概念
	技能	掌握色彩构成的分类， 掌握色彩构成与自然、生活的联系
	素养	提高观察能力、感知能力， 培养对形式美法则的认识
素质目标	培养善于观察细节的学习品质， 培养自学能力、思维能力和分析概括能力， 培养精益求精的匠心精神， 培养正确的人生观、价值观	

二、任务流程

（一）知识储备

1. 什么是色彩构成

色彩构成即利用色彩的相互作用，从人对色彩的感知出发，用科学分析的方法，把复杂的色彩现象还原为基本要素，利用色彩在空间、量与质上的可变幻性，按照一定的规律去组合各构成之间的相互关系，再创造出新的色彩效果的过程。色彩构成是一个比较系统和完整的认识色彩的理论，是艺术设计的基础理论之一，它与平面构成及立体构成有着不可分割的关系。色彩不能脱离形体、空间、位置、面积、肌理等而独立存在。

色彩构成是一门系统性、完整性强的色彩理论，它基于人类对色彩的知觉和心理效果，通过科学分析，将复杂的色彩现象拆解为基本要素。色彩构成依据形式美的法则来组合各色彩之间的关系，进而创造出新的、美的色彩效果。色彩构成是艺术设计领域的基础学科，对于创造出色的色彩表现效果至关重要。创造美的色彩表现效果，是艺术设计的基础（图5-1-1～图5-1-4）。

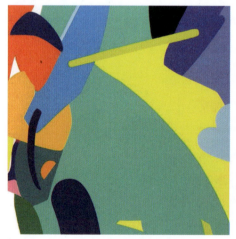
图5-1-1　色相构成

图5-1-2　色彩调和

2. 生活中的色彩构成

色彩构成其实就是人类在观察自然、认识自然的过程中，在积累了丰富经验的基础上，用其中的色彩规律为人类服务而形成的一门艺术感知、操作应用方法。

图 5-1-3　色彩渐变

图 5-1-4　色彩肌理

火红的灯笼、绿色的湖泊、蓝色的夜景、黄色的玫瑰……事物以不同的姿态和色彩存在，各种各样的色彩充满了人们的生活（图 5-1-5～图 5-1-8）。

图 5-1-5　火红的灯笼

图 5-1-6　绿色的湖泊

视觉神经对色彩的反应是最快、最敏感的。在这个色彩纷呈的世界里，人们借助色彩认识事物，逐步对色彩产生审美意识，这是人类认识世界的一条重要途径。当视觉接触到某种颜色时，大脑神经便会接收色彩发出的信号，使人产生联想。例如，当人们看到红色、橙色等颜色时，就会联想到太阳、火光，产生暖的感觉（图5-1-9、图 5-1-10）。这些暖色又象征热情，令人兴奋。当人们看到蓝色、绿色等颜色时，就会联想到大海、天空，给人以冷的感觉（图 5-1-11、图 5-1-12）。冷色象征理

智，会使人冷静。

图 5-1-7　蓝色的夜景

图 5-1-8　黄色的玫瑰

图 5-1-9　红色联想

图 5-1-10　橙色联想

图 5-1-11　蓝色联想

图 5-1-12　绿色联想

人们每天都在享受大自然的色彩，也时时在琳琅满目的色彩世界里进行选择。色彩赋予形态更丰富的内涵，也带给人们更完整的视觉体验。

（二）色彩构成优秀作业案例赏析

图 5-1-13 ～图 5-1-21 是色彩构成优秀作业案例，通过观察和分析色彩构成优秀作业案例的优点和特色，来理解和欣赏设计作品的美学价值。赏析这些优秀作业案例有助于更好地理解色彩构成在设计中的重要性和应用价值，提高自己的设计和审美水平。

图 5-1-13　色相构成案例

图 5-1-14 色相对比构成案例

图 5-1-15 纯度对比构成案例

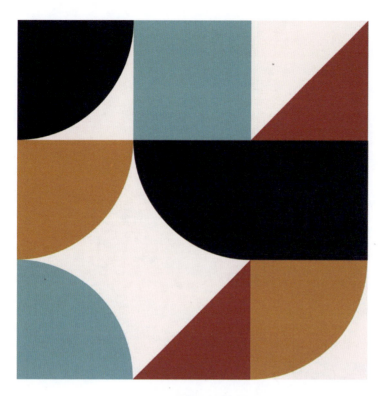

图 5-1-16　面积对比构成案例

图 5-1-17　明度对比构成案例

图 5-1-18 色彩渐变构成案例

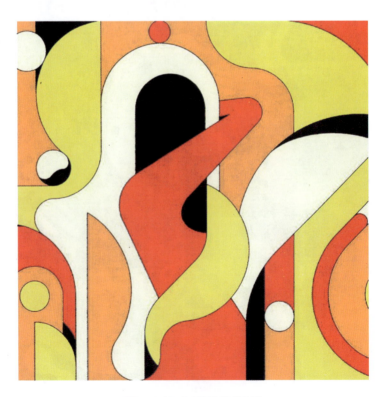

图 5-1-19 色彩调和构成案例

模块五 色彩构成的认知 | 143

图 5-1-20 色彩肌理构成案例

图 5-1-21 色相调和构成案例

色彩运用的重要性

色彩是引起人们视觉注意的重要因素，比形体更先引人注意。在餐饮等行业中，色彩是首先指引顾客的视觉路径，因此色彩搭配极其重要。优秀的色彩搭配能够吸引人的注意力，提高商品的吸引力，从而提高销售量。

色彩对人的情绪和心理有着重要影响。色彩能够通过人的眼睛在人的内心沉积为某种心境，不同的色彩搭配能够产生不同的情绪效果。因此，商家在营销活动中常常利用色彩的心理作用来强化营销效果，如通过暖色调的色彩搭配来营造温馨、舒适的氛围，吸引消费者的注意。

色彩还具有优化空间、充实造型和统一店面形象等功能。色彩能够产生前进和后退的视觉效果，从而突显立体感。同时，色彩还能够充实造型，使墙面等空间更加生动和充实。在店面设计中，色彩的选择和搭配能够统一店面的形象，形成和谐美观的视觉效果。

综上所述，色彩运用的重要性体现在多个方面，包括吸引注意力、影响情绪和心理、优化空间、充实造型以及统一店面形象等。因此，在设计和营销活动中，合理运用色彩搭配是非常重要的。

色彩构成与设计

一、任务信息

课程	色彩构成
模块	色彩构成的认知
任务	色彩构成与设计
任务难度	初级

任务分析	掌握色彩构成与设计的联系，提高审美能力和对美的观察力、感知力	
能力目标	知识	了解色彩构成在设计领域里的应用， 熟悉色彩构成在设计领域里的表现方法
	技能	掌握色彩构成与设计的联系， 学会将色彩构成运用到今后的设计中
	素养	发现色彩构成在设计中的形式美， 掌握综合运用色彩构成的技巧
素质目标	培养自学能力、思维能力和分析概括能力， 培养团队合作意识， 培养正确的人生观、价值观， 培养善于观察细节的学习品质， 培养精益求精的匠心精神	

二、任务流程

（一）知识储备

色彩是现代设计中的第一无声语言。现代设计对色彩的运用已经从单向色彩展现转变为系统色彩的理念创新。众所周知，任何设计中色彩是影响人们对作品第一印象的首要因素，色彩的运用在现代设计中的重要性不言而喻。设计者将色彩的运用与作品形体结合，更准确、深刻地表达设计主题和内涵。成功的设计师在色彩构成方面都会有深入的研究。

色彩构成是艺术设计的基础理论之一，与平面构成、立体构成有着不可分割的关系，色彩不能脱离形体、空间、位置、面积、肌理等因素独立存在，如图 5-2-1 所示。

1. 色彩构成在视觉传达设计中的应用

（1）色彩构成在广告设计中的应用

在广告设计中，色彩是产生视觉冲击力和艺术感染力的重要因素。一件广告设计作品必须具备良好的视觉传达效果才算得上是好作品。在广告设计构成的文字、图形、色彩三大要素中，色彩最能引起人们的注意。在广告设计中，色彩在很大程度上决定着作品的成败，如图 5-2-2 所示。

读书笔记

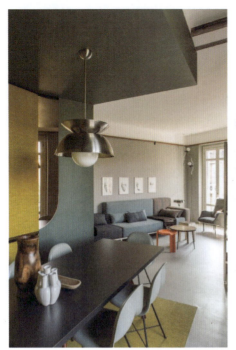
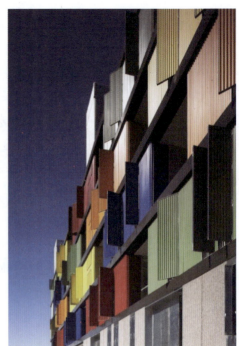

图 5-2-1 色彩构成在设计中的应用

图 5-2-2　色彩构成在广告设计中的应用

（2）色彩构成在包装设计中的应用

色彩在包装设计中对于激起消费者购买欲望，促进销售等方面有极大的作用。由于色彩心理的存在，逐渐形成了色彩使用的某些规则。色彩对于需要具有强大视觉冲击力的包装设计来说，有着举足轻重的作用，它是包装的灵魂，在很大程度上决定着商品的生命力（图 5-2-3）。正如心理学家罗索·福斯坦第格所说："色彩起着一种暗示的作用，它是一种包含各种含义的浓缩了的信息。

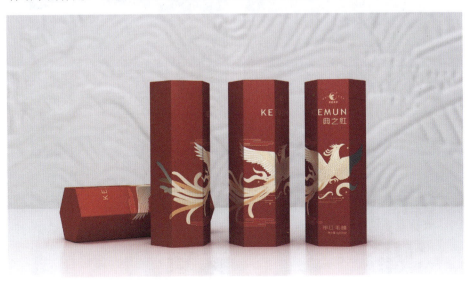

图 5-2-3

图 5-2-3　色彩构成在包装设计中的应用

2. 色彩构成在服装设计中的应用

色彩在服装设计中是最重要的视觉语言，人们首先看到的是颜色，其次是服装的造型，最后才是面料和工艺。所以服装的色彩作为服装设计的组成部分，具有十分重要的意义，可以说色彩是整个服装的灵魂，如图 5-2-4 所示。

图 5-2-4　色彩构成在服装设计中的应用

3. 色彩构成在建筑设计中的应用

建筑设计是一门综合性艺术，色彩是建筑师进行设计时所运用的艺术手段之一。色彩作为建筑物的一部分，能极大地渲染和塑造建筑的空间感和体积感。建筑的色彩设计可以调节建筑物的规模，并且使建筑的外形和结构保持统一，如图 5-2-5 所示。

图 5-2-5　色彩构成在建筑设计中的应用

4. 色彩构成在室内设计中的应用

色彩在室内设计中起着重要作用：既有审美作用，还有表现和调节室内空间与气氛的作用，对人的心理和生理产生影响。室内设计可充分利用色彩的物理性能和色彩对人的影响，在一定程度上改善空间尺度、比例、分隔、情趣等，如图 5-2-6 所示。

5. 色彩构成在产品造型设计中的应用

随着科技的发展与时代的进步，作为产品造型设计重要组成部分的色彩设计越来越受到重视。色彩在产品造型艺术中具有比形体更强烈、更直观的艺术魅力。因此科学地研究产品造型的色彩并付诸实践，对提高产品的档次和竞争力有很大的帮助，如图 5-2-7 所示。

图 5-2-6　色彩构成在室内设计中的应用

图 5-2-7　色彩构成在产品造型设计中的应用

（二）生活中的色彩构成案例赏析

图 5-2-8～图 5-2-12 是生活中的色彩构成案例，通过观察和分析生活中的色彩构成及其对整体环境的影响，来理解和欣赏色彩的美学价值。在各种设计领域中，色彩构成的应用案例非常丰富和多样化。通过观察和分析这些案例，可以更好地理解色彩构成在设计中的重要性和应用价值，也为我们创造更加美好的生活环境提供灵感和指导。

图 5-2-8　色彩构成在家具设计中的应用

图 5-2-9　色彩构成在海报设计中的应用

图 5-2-10　色彩构成在包装设计中的应用

图 5-2-11　色彩构成在工业设计中的应用

图 5-2-12　色彩构成在版式设计中的应用

色彩应用的基本原则

色彩应用的基本原则主要涉及如何选择和搭配色彩，以创造出视觉上协调和谐的效果。这些原则包括以下几个方面。

对比原则：通过使用互补色或相对色来达到较强的对比效果，强调色彩的差异。对比可以是色相对比、明度对比或纯度对比。色相对比涉及不同色相之间的对比，明度对比则涉及色彩的明暗程度对比，而纯度对比则是色彩的鲜艳程度对比。

类似原则：通过使用相邻的色调或相似的色彩来创造协调和谐的效果。这种原则强调色彩之间的渐变和过渡，有助于创造一种和谐统一的视觉效果。

温暖与冷静原则：根据场景和情感需要选择暖色或冷色。暖色如红色、橙色、黄色能给人带来活力和温暖的感觉，而冷色如蓝色、绿色、紫色则会给人带来冷静和舒适的感觉。

明度对比原则：通过使用明度对比来吸引注意力和产生焦点。明亮的色彩与暗淡的色彩相结合，可以使明亮的色彩更加突出。

色彩心理学原则：不同的色彩会引起人们心理上的不同情绪和感受。因此，在选择颜色搭配时需要考虑运用色彩心理学原则，例如红色代表激情和能量，绿色代表平静和自然。

色彩与材料的配合：同一色彩用不同质地的材料呈现，视觉效果相差很大。颜色相近、统一协调，而质地不同则富于变化。这要求设计者在选择色彩时要充分考虑材料的质地和特性。

色彩的地域性、民族性原则：不同的地理环境和气候状况以及民族习惯都会影响人们对色彩的喜好。因此，在进行色彩设计时，需要了解并尊重这些差异。

总体来说，色彩应用的基本原则是从对比、类似、冷暖、明度和色彩心理学等多方面考虑，从而在视觉上创造出协调和谐的效果。同时，还需要注意色彩与材料的配合以及色彩的地域性、民族性等因素。

三、模块小结

本模块主要阐述了色彩构成在生活与设计中的应用，详细介绍了生活中色彩构成的形式美，以及色彩构成在各类设计中的应用。学习本模块熟悉色彩构成的意义，掌握与运用色彩构成的原理，为今后的设计和学习打下良好的理论基础，并在实践中积累色彩表现的经验。

模块六

色彩构成的基本原理

▲▲▲▲▲▲▲

色彩关系指的是不同颜色之间的视觉联系和影响。色彩关系通过产生视觉效果、引导体验、表达理念等方式，对视觉传达、情感体验和设计风格产生深刻影响。它们是色彩构成的基石，也是创意的源泉。理解并运用不同色彩关系是学习色彩构成的基础，也是设计者高超技能的展现。

 读书笔记

 色彩的分类

一、任务信息

课程	色彩构成
模块	色彩构成的基本原理
任务	色彩的分类
任务难度	中级
任务分析	了解如何进行色彩分类和色彩分类的作用,结合所学理论知识与软件运用技巧完成实践训练
能力目标 — 知识	了解色彩分类的概念与特性,及色彩分类的作用, 掌握色彩分类在不同设计作品中的应用
能力目标 — 技能	学会对色彩进行分类, 学会使用理论知识与软件运用技巧完成设计作品创作
能力目标 — 素养	培养对形式美法则的认识, 培养对色彩分类的认识
素质目标	培养自学能力、思维能力和分析概括能力, 培养创造性和创新思维能力, 培养团队合作意识, 培养正确的人生观、价值观

二、任务流程

（一）知识储备

1. 如何进行色彩分类

色彩分类是根据色彩的不同属性如色相、明度、色调等把颜色区分为不同的类型，以便于在设计中对色彩进行选择和应用。根据不同分类法的区分原理和作用机理对色彩进行分类有助于在色彩应用中进行针对性的选择和搭配（图6-1-1）。色彩分类也是色彩构成的基础知识，学习和理解色彩分类有助于对色彩这一视觉设计要素有更为准确和深入的认知。

图 6-1-1　色彩的搭配

2. 色彩分类的作用

色彩分类的作用主要体现在以下几个方面。

（1）影响视觉效果

不同的色彩产生不同的视觉效果，色彩主要通过明度、色相和纯度这三个属性进行分类，如明度影响空间层次，色相决定颜色类型。运用不同类型的色彩是营造视觉效果的基础。更为具体地说，色相决定了基本的颜色类型，不同色相如红、黄、蓝产生不同的视觉印象与心理感受，影响信息的表达。明度通过深浅变化产生空间层次，使色彩构成具有三维立体感。色调直接影响色彩构成的整体氛围与情感体验。纯度变化产生色彩强弱的对比效果，如图6-1-2所示。

图 6-1-2 纯度对视觉效果的影响

（2）指导色彩选择

在平面设计中，不同的设计题材和表达内容需要呈现不同的视觉效果，色彩分类为色彩选择提供了理论支持。例如，活泼明快的主题宜选择温暖或高饱和度的色彩；自然舒缓的主题宜选择冷色或低饱和度的色彩；科技感主题宜选择明度较深的色彩如蓝色。通过把握色彩分类，设计者可以根据设计主题和内容进行色彩的定向选择，如图 6-1-3 所示。

图 6-1-3 指导色彩选择

(3) 传达设计理念

色彩分类的运用反映了设计者的理念倾向（图 6-1-4）。如在设定场景中偏重使用高饱和度的色彩表现未来的赛博世界，用偏重低饱和度的色彩表现怀旧复古世界等。色彩的选择与运用方式影响着设计理念的视觉展现。

图 6-1-4　传达设计理念

(4) 创造色彩变化

不同色彩分类的组合可以产生丰富而新颖的色彩效果。例如，冷色与暖色的结合可以形成对比变化，高低饱和度色彩的结合可以产生色彩的层次变化。这种跨类别的色彩运用可创造出令人惊喜的视觉变化，使设计作品更加丰富精彩，如图 6-1-5 所示。

(5) 提高表现力

熟练掌握不同色彩分类及其相互作用关系，可以在设计实践中作自由而新颖的色彩组合与变化，达到意想不到的视觉效果。这需要对色彩分类有深入理解，可以进行跨类别的色彩创新设计。对色彩分类的运用能力，是设计者色彩设计技能的体现，可以大大提高设计作品的色彩表现力，如图 6-1-6 所示。

图 6-1-5　创造色彩变化

图 6-1-6　提高表现力的色彩搭配

综上，色彩分类具有影响视觉效果、指导色彩选择、传达设计理念等作用，对

色彩构成和设计实践发挥着深远影响。掌握色彩分类是进行色彩设计的基础,色彩分类是创新设计的源泉。系统理解并熟练运用色彩分类,是色彩设计高超技能的展现。

3. 色彩分类在设计作品中的应用

在设计作品中,可以运用对色彩分类的理解提高作品的设计感。

(1)选择与主题相关的色彩分类

不同的设计主题和内容需要呈现不同的视觉效果,可以根据设计主题选择相关的色彩分类进行运用。例如,科技主题作品可以选择硬色相的颜色如蓝色;自然主题作品可以选择柔和色调的颜色;活力主题作品可以选择暖色或高饱和度的颜色等。这样可以使作品的色彩与主题密切相关,营造出一致的视觉印象,如图 6-1-7 所示。

图 6-1-7　与主题相关的色彩分类

(2)跨分类进行色彩创新

对色彩分类有深入理解的设计者,可以进行跨分类的色彩创新设计。例如,将冷色与暖色进行创新融合,或将高纯度的颜色与中间色结合。这种跨分类的色彩运用可以产生新颖的色彩效果,使作品色彩更加独特而富有设计感,如图 6-1-8 所示。

(3)运用色彩分类形成色彩结构

不同的色彩分类可以为通过改变色彩的数量、比例、位置等搭建作品的构图结构提供理论基础。例如,双色设计可以选择互补色或分解色;三色设计可以选择色

环上 120 度间隔的三色等。这种基于色彩分类的色彩结构使作品色彩布局更加合理、科学，营造秩序感，如图 6-1-9 所示。

图 6-1-8　跨分类色彩创新

图 6-1-9　运用色彩分类形成色彩结构

（4）突出个人色彩风格

作品中的色彩运用直接体现设计者的色彩审美情趣与偏好。设计者可以选择其擅长并偏爱的某一类色彩或与几类色彩结合运用，形成个人独特的色彩语言，使作品色彩体现出鲜明的个人风格。这种个人风格的展现能提高作品的设计感，如图 6-1-10 所示。

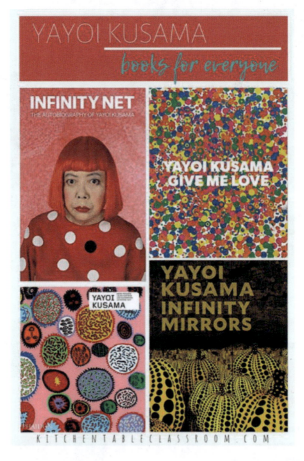

图 6-1-10　突出个人色彩风格的设计

（5）达到色彩的高级表现

对色彩分类的熟练运用可以实现色彩的高级构成与创新，获得令人惊喜的视觉效果。这需要设计者对各色彩分类有深入理解，可以在设计中自由变化、融合运用不同分类的色彩，实现色彩的跨界创新。这种高超的色彩运用技巧可以使作品色彩具有更高的表现力，体现色彩设计的水准，如图 6-1-11 所示。

所以对色彩分类的灵活运用可以使设计作品达到色彩的高级表现，形成个人风格，营造出科学的色彩结构，产生新颖的色彩效果，从而大大提高作品的设计感。这需要设计者深入理解色彩分类，可以进行跨分类的创新设计，展现设计者高超的

色彩设计技能。

图 6-1-11　色彩的高级表现

（二）任务范例展示

使用 AI 软件，运用色彩分类的技巧进行色彩构成设计，具体步骤如下。

① 步骤一：打开 AI 软件，新建画布，使用矩形工具建立一个矩形，使用填色工具将颜色调整为黑色，将此图形作为底色，接下来的设计就在这黑色矩形之上进行绘制，如图 6-1-12 所示。

图 6-1-12　绘制草稿底色

② 步骤二：使用椭圆工具绘制出一大一小两个圆形，同时使用填色工具将圆形调整为红色 FF0000，使用对齐工具依次点击水平居中对齐、垂直居中对齐，使两个圆中心对齐，如图 6-1-13 所示。

图 6-1-13　绘制出两个圆形并对齐

③ 步骤三：对齐后使用路径查找器下形状模式中的第二个按钮减去顶层，将两个圆形进行相减，从而得到一个圆环形状，如图 6-1-14 所示。

图 6-1-14　绘制圆环

④ 步骤四：绘制一个矩形，之后运用直接选择工具调整上方两个锚点使其改变为三角形，之后使用增加锚点工具在下方边线上增加一个锚点，最后再次使用直接

选择工具，将矩形调整为一个对称的图形，如图 6-1-15 所示。

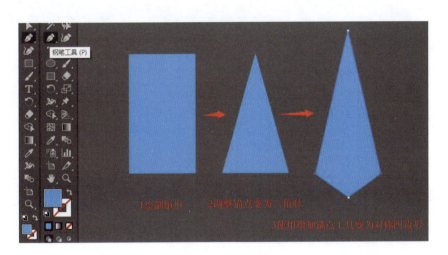

图 6-1-15　绘制对称图形

⑤ 步骤五：使用选择工具将绘制好的图形复制一个，同时进行 90 度旋转，将两个图形定点对齐，同时在定点处绘制一个圆形，使用路径查找器中的联集按钮将几个图形合并为一个图形，如图 6-1-16 所示。

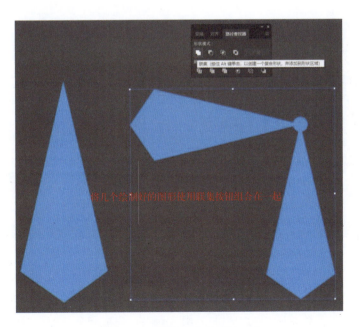

图 6-1-16　将绘制好的图形进行联集

⑥ 步骤六：继续使用钢笔工具，同时运用增加锚点、排列复制、路径查找器、填色工具，改变颜色完成图形制作，如图 6-1-17 所示。

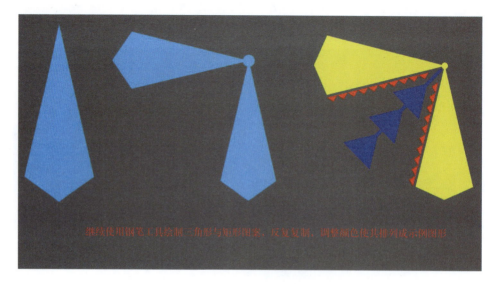

图 6-1-17 绘制出示例图形

⑦ 步骤七：使用矩形工具绘制出一个矩形，将矩形覆盖于之前绘制好的图形之上，同时露出不需要的部分，选择所有图形，使用剪切蒙版工具，建立一个剪切蒙版，这样就可以得到被矩形覆盖之下的图形，如图 6-1-18 所示。

图 6-1-18 建立剪切蒙版

⑧ 步骤八：将制作好的图形直接复制出三个，旋转之后将其拼接成为所需要的模型，最后将最开始绘制好的矩形与其组合对齐，完成一个基础散射色彩构成设计的绘制，如图 6-1-19、图 6-1-20 所示。

图 6-1-19　完成图形制作 1

图 6-1-20　完成图形制作 2

（三）色彩分类案例赏析

图 6-1-21 ～图 6-1-25 是色彩分类案例，通过观察和分析色彩构成中色彩的分类方法和应用原理，来理解和欣赏设计作品的美学价值。这些案例的特点在于其准确、生动且富有特点的色彩运用。欣赏这些案例有助于更好地理解色彩构成在设计中的重要性和应用价值，提高自己的设计和审美水平。

图 6-1-21　色彩分类案例 1

图 6-1-22　色彩分类案例 2

图 6-1-23　色彩分类案例 3

图 6-1-24　色彩分类案例 4

图 6-1-25　色彩分类案例 5

三、任务拓展

① 任务要求：进行色彩分类运用的训练实践，掌握关于色彩的基本知识，学会对色彩进行分类和搭配，不断尝试并反复实践，提高对色彩的应用能力。

② 任务工具：Adobe Illustrator 软件或相应其他色彩材料。

③ 实践步骤：绘制草稿→软件工具使用→ Adobe Illustrator 软件绘制成稿。

④ 画面尺寸：10 厘米 ×10 厘米，分辨率 200ppi。

⑤ 作品数量：根据自己的创意绘制《色彩分类构成》4 幅，不能雷同。

色彩在设计中的演变之路

色彩在设计中的发展历史可以追溯到古代文明时期。古埃及人、古希腊人和古罗马人都在建筑、绘画和装饰艺术中运用了丰富多彩的色彩。在中世纪的欧洲，色彩被广泛应用于教堂的玻璃窗、壁画和挂毯等艺术作品中，传达宗教、历史和文化的意义。

随着文艺复兴运动的兴起，色彩在艺术和设计领域的地位得到了进一步提升。文艺复兴时期的艺术家如达·芬奇、米开朗琪罗等人对色彩理论进行了深入研究，提出了光影、透视和色彩对比等概念，奠定了色彩理论的基础。

18 世纪的法国启蒙运动时期，色彩的运用进一步丰富和发展。著名的法国画家和设计师如德拉克洛瓦、梵高等人在他们的作品中大胆运用了鲜艳的色彩，探索了色彩对情绪和表现力的影响，为后来的现代主义艺术风格奠定了基础。

20 世纪以来，随着工业化和科技的发展，色彩在设计领域的应用变得更加多样化和复杂化。现代设计师们通过对色彩心理学、色彩搭配和色彩对比等方面的研究，不断探索和创新，将色彩应用于建筑、室内设计、平面设计、时尚等各个领域，为人们的生活和工作环境带来更多美感和舒适感。

读书笔记

任务二 —— 色彩的属性

一、任务信息

课程	色彩构成
模块	色彩构成的基本原理
任务	色彩的属性
任务难度	中级
任务分析	了解什么是色彩的属性，色彩属性有哪些要素，色彩的属性在色彩构成中的作用是什么，根据色彩属性的理论学习完成设计实践内容
能力目标	知识：了解色彩属性的意义，掌握色彩属性的概念与特性 技能：掌握根据色彩属性在设计中运用不同颜色的方法 素养：培养对色彩属性的理解，培养多元文化意识和素养
素质目标	培养自学能力、思维能力和分析概括能力， 培养团队合作意识， 培养正确的人生观、价值观， 培养批判性思维和问题解决能力

二、任务流程

（一）知识储备

1. 什么是色彩的属性

在色彩构成中，色彩的属性主要指色彩的三个固有特征：色相、明度和纯度。

这三个属性影响着颜色在视觉中的表现,掌握色彩的属性可以实现对颜色的分析、分类与判断,为学习色彩构成奠定基础,在设计实践中可更为准确地理解和使用颜色这一视觉要素。

2. 色彩属性都有哪些

色彩的属性有以下三要素。

(1)色相

色相指颜色属于红、黄、绿、蓝、靛、紫等不同色系,是区分颜色最基本的特征。不同色相如红、蓝产生不同的视觉效果和心理感受,以红、橙、黄、绿、青、紫的光谱色为基本色相,形成了色相环上的变化规律,如图6-2-1所示。

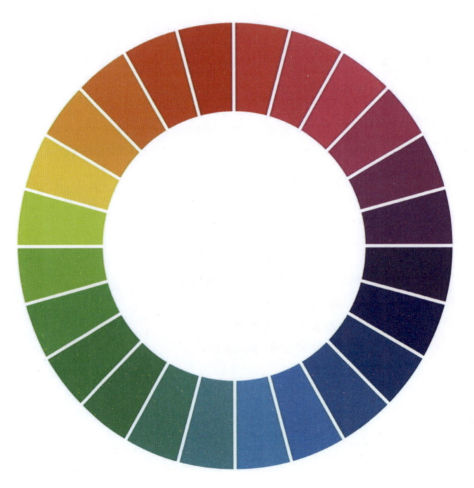

图6-2-1 24色相环

(2)明度

明度指颜色的浓淡程度和深浅度。明度的变化使颜色产生明暗对比和空间层次

的视觉效果。从深色到浅色，色彩的明度逐渐提高，如图6-2-2所示。

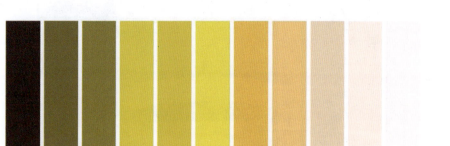

图6-2-2　色彩的明度变化

（3）纯度

纯度也是影响色彩视觉表现的一个重要因素。纯度高的颜色更鲜艳浓郁，纯度低的颜色更为柔和稀淡，如图6-2-3所示。

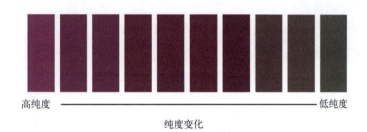

图6-2-3　色彩的纯度变化

3. 色彩属性在设计作品中的应用

在设计作品中，对不同色彩属性的应用有以下几种。

（1）色相应用

不同色相如红、蓝产生不同的视觉效果，可以根据设计主题选择相关色相。如红色表现活力，蓝色传达科技感。色相的选择直接影响信息的表达与氛围，如图6-2-4所示。

（2）明度应用

明度的变化产生空间层次和对比效果。深色用于突出重点，浅色用于衬托环境。明暗对比可以营造立体感，改变明度可使色彩更富有变化，如图6-2-5所示。

（3）纯度应用

纯度高的颜色更鲜艳，用于强调重点；纯度低的颜色更柔和，用于渲染环境。纯度的变化可使色彩产生强弱对比的变化效果，如图6-2-6所示。

图 6-2-4　红蓝色相的应用

图 6-2-5　明度的应用

读书笔记

图 6-2-6　纯度的应用

综上所述，灵活运用色彩的属性可以产生丰富的色彩效果，使视觉信息的传达具有层次变化，营造一种氛围感与空间感，从而使设计色彩达到高级表现。这需要设计者对色彩属性有深刻的理解，可以根据设计需要进行恰当选择与创新应用。

（二）色彩属性案例赏析

图 6-2-7～图 6-2-11 是色彩属性案例，通过观察和分析色彩构成作品中色彩的属性，如色相、明度、纯度等，及其在设计中的应用，来理解和欣赏设计作品的美学价值。这些案例的特点在于其准确运用色彩属性来进行设计。赏析这些作品有助于更好地理解色彩属性在设计中的重要性和应用价值，提高自己的设计和审美水平。

图 6-2-7　色彩属性案例 1

图 6-2-8　色彩属性案例 2

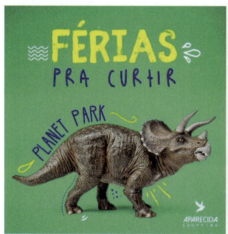

图 6-2-9　色彩属性案例 3

图 6-2-10　色彩属性案例 4

图 6-2-11　色彩属性案例 5

三、任务拓展

① 任务要求：进行色彩属性训练实践，注意画面色彩的应用与搭配，突出设计表现力与主题的重点，使用其他材料时要求均匀涂色、控制颜色，发挥其他工具材料的性能。

② 任务工具：Adobe Illustrator 软件或相应其他色彩材料。

③ 实践步骤：绘制草稿→软件工具使用→ Adobe Illustrator 软件绘制成稿。

④ 画面尺寸：10 厘米 ×10 厘米，分辨率 200ppi。

⑤ 作品数量：根据自己的创意绘制《色彩属性构成》4 幅，不能雷同。

一、任务信息

课程	色彩构成
模块	色彩构成的基本原理
任务	色彩的推移

任务难度	中级
任务分析	了解什么是色彩推移,色彩推移的种类有哪些,如何将色彩推移运用到色彩构成的设计实践中
能力目标	知识:了解色彩推移的概念和色彩推移的特性 技能:掌握色彩推移的手法, 学会在设计作品中根据不同主题使用色彩推移 素养:培养对形式美法则的认识, 培养关于色彩构成的设计思维
素质目标	培养自学能力、思维能力和分析概括能力, 培养团队合作意识, 培养正确的人生观、价值观, 培养独立思考和解决问题的能力

二、任务流程

(一)知识储备

1. 什么是色彩推移

色彩推移是指色彩按照一定的规律进行渐变,通过逐渐地、循序地、有规律地、有联系地变化来获得一种运动感。运用色彩推移的平面构成是一个色阶连着一个色阶,后一个色阶包含着前一个色阶中的主要成分,使一种色彩不知不觉地变成另一种色彩。大自然中普遍存在色彩推移现象,如图 6-3-1 所示。

2. 色彩推移在设计作品中的作用

运用色彩推移手法可实现颜色之间的流畅过渡,产生动态而富有变化的视觉效果。其应用可见于平面设计、网页设计、动画设计等领域,主要作用有如下几点。

(1)增加色彩的连贯感

运用色彩推移使相邻颜色之间实现平滑过渡,使色彩变化更加连贯和协调,如图 6-3-2 所示。

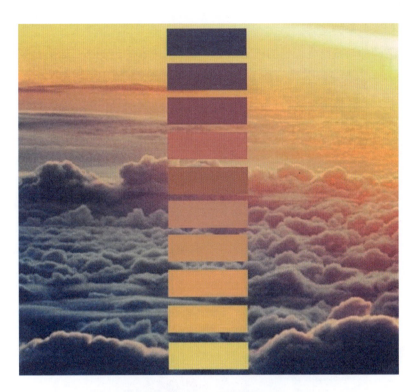

图 6-3-1　色彩推移

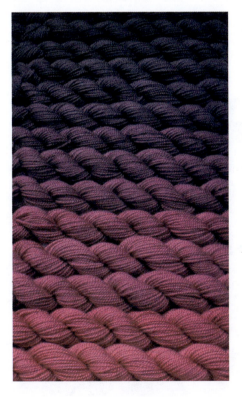

图 6-3-2　色彩的连贯感

（2）创造色彩的动感

色彩之间的渐变给人流畅的视觉感受，可产生色彩的运动感，如图6-3-3所示。

图6-3-3　有运动感的色彩

（3）引导视线

色彩推移可以通过色彩的变化引导观者的视线，营造出色彩的流向感，如图6-3-4所示。

图6-3-4　色彩推移引导视线

（4）丰富色彩的变化

色彩推移作为一种色彩变化手法，可以丰富色彩构成的变化效果，如图6-3-5所示。

图6-3-5　丰富的色彩变化

（5）提高表现力

色彩推移的熟练运用，需要对颜色与视觉有精细的观察与把握，这是设计者色彩推移功底的体现，可以大大提高作品的色彩表现力，如图6-3-6所示。

色彩推移作为一种重要的色彩变化手法，是色彩构成设计的高级技能。需要设计者对不同推移类型的视觉效果有深刻理解，并在设计实践中灵活运用，这需要不断观察、练习与总结。

3. 色彩推移的手法

色彩推移的手法主要有以下几种。

（1）色相推移

色相推移是色相环上相邻颜色之间的渐变，如红橙、橙黄、黄绿等，按色相环的顺序，由冷到暖或由暖到冷进行渐变排列的一种形式。如按光谱色波长顺序构成的色相推移，无论由多少色阶组成都称为"全色相推移"。为了使画面丰富多彩，也可选用含白色或浅灰色、中灰色、深灰色甚至黑色的色彩。自然现象中的彩虹就是

一组色相推移的序列，具有美观悦目的色彩效果。这种推移产生平滑色相变化的效果，如图 6-3-7 所示。

图 6-3-6　提高视觉表现力

图 6-3-7　色相推移

(2)纯度推移

纯度推移是指同一色相和明度的颜色按纯度由高到低或由低到高进行渐变,使颜色序列在画面上排列、组合的构成形式。构成中纯色和晦色的明度可有变化,但不宜太悬殊。这种推移产生颜色鲜艳程度变化的效果,如图 6-3-8 所示。

图 6-3-8　纯度推移

(3)明度推移

明度推移是指同一色相中的颜色,由深至浅或由浅至深的渐变,在一种颜色中添加白色或黑色形成具有明度等差系列的色彩,并对其由浅到深或由深到浅进行排列、组合的一种渐变形式。这种推移手法可产生空间层次和深远感的变化效果,如图 6-3-9 所示。

(4)色调推移

色调推移也可以称为冷暖推移,冷暖是人对色彩联想的结果,一般来说,红色、橙色、黄色让人联想到太阳和火,有温暖感,是暖色;蓝色、绿色让人联想到夜晚、水、蓝天,有冷的感觉,是冷色。由暖色逐渐变化到冷色或由冷色变化到暖色所组成的色彩推移称为冷暖推移。冷暖推移除了具有推移构成所具有律动美外,还具有明确的冷暖色彩对比,使画面令人感觉更为活泼。这种推移产生色彩感觉的连续变化,如图 6-3-10 所示。

图 6-3-9　明度推移

图 6-3-10　色调推移

（二）色彩推移案例赏析

图 6-3-11～图 6-3-15 是色彩推移案例，这些案例作品通过将色彩按照一定的方向、顺序和规律进行组合和排列，创造出一种独特的视觉效果。在艺术和设计领域，色彩推移被广泛应用于绘画、平面设计、室内设计等领域。赏析这些作品有助于更

好地理解色彩推移在设计中的重要性和应用价值,提高自己的设计和审美水平。

图 6-3-11　色彩推移案例 1

图 6-3-12　色彩推移案例 2

图 6-3-13　色彩推移案例 3

图 6-3-14 色彩推移案例 4

图 6-3-15 色彩推移案例 5

三、任务拓展

① 任务要求:进行色彩推移训练实践,理解色彩推移的原理,掌握色彩平滑过渡、营造层次感的技巧,通过实践不断调整和改进,以提高色彩推移的运用能力。

② 任务工具:Adobe Illustrator 软件或相应其他色彩材料。

③ 实践步骤：绘制草稿→软件工具使用→Adobe Illustrator 软件绘制成稿。
④ 画面尺寸：10 厘米×10 厘米，分辨率 200ppi。
⑤ 作品数量：根据自己的创意绘制《色彩推移构成》4 幅，不能雷同。

 服装设计的发展以及色彩运用的演变

 在服装设计的历史长河中，色彩扮演着至关重要的角色，反映着时代精神与审美追求的变迁。古代的服装设计以展示社会地位为主，色彩则是身份与地位的象征，通过颜色、面料和图案展示个人身份与地位的差异。中世纪的服装设计受到宗教和封建制度的影响，色彩更多地体现了端庄、庄重和奢华，贵族阶层的服装设计则强调社会等级和地位的差异。文艺复兴时期的服装设计开始注重人体美和比例的完美，色彩在设计中突出线条与比例，打破了中世纪时期的束缚，强调个性与自由。工业革命时期的服装设计迎来了工业化生产的时代，色彩应用更加丰富多彩，大规模生产的服装让更多人能够享受时尚与美丽。而当代服装设计多元化发展，色彩融入文化元素与创新理念，注重环保与可持续发展，时尚产业更加多元活跃。色彩在不同时期的服装设计中扮演着引领潮流的角色，彰显着服装设计的多彩魅力与时代变迁的风采。

四、模块小结

 本模块主要阐述色彩分类、色彩属性与色彩推移这些色彩构成的基本原理，详细讲解了色彩构成涉及的多个方面和环节。通过掌握基础理论、搭配原则、情感表达手法、对比与调和以及构图技巧等，设计师可以灵活运用颜色，创造出具有独特风格和吸引力的设计作品。在不断的实践中积累经验也是提升色彩构成能力的关键因素。色彩构成是一个需要不断实践和积累经验的过程，通过实际的设计和练习，可以逐步掌握色彩运用的技巧和方法。同时，借鉴和学习其他设计师的经验和作品，可以拓展设计思路和灵感来源，提高自己的设计水平和创造力。

模块七

色彩构成的对比与调和

▲▲▲▲▲▲▲

了解色彩的对比与调和,以及色彩三属性的构成搭配,熟练掌握色彩对比的方式方法与技巧,以及色彩调和的原理。学习色彩对比的构成形式,通过练习色彩对比的表现形式来增强对色彩的感知与认识,提高对色彩的表现能力与审美能力。

任务一 色彩的对比与应用

一、任务信息

课程	色彩构成	
模块	色彩构成的对比与调和	
任务	色彩的对比与应用	
任务难度	高级	
任务分析	了解色彩的三种属性,掌握色相、纯度、明度的对比类型、对比方式、对比技巧。学会使用理论知识设计色彩对比构成作品	
能力目标	知识	了解色相、纯度、明度对比的类型及方式,了解色彩对比构成的表现技巧和方法
	技能	掌握利用色相、纯度、明度属性设计色彩对比构成的方法,掌握色彩构成的数字表现方法
	素养	培养审美能力和色彩搭配能力
素质目标	培养善于观察细节的学习品质,培养自主学习的能力,培养精益求精的匠心精神	

二、任务流程

(一)知识储备

1. 色相对比

色相的对比是因为每个色相都是独立的一种颜色,色相与色相之间存在差别,

当至少两个色相放在一起时，由于它们之间的差别就形成了对比。在色相环中，可以将任意角度的颜色作为基础色，与基础色的夹角不同，就会形成不同的色相对比。可以将这些对比归纳为以下 6 种，如图 7-1-1 所示。

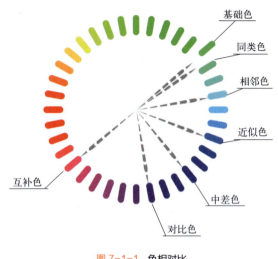

图 7-1-1　色相对比

（1）同类色

同类色是指色相环上与基础色的夹角在 5 度左右的颜色，在同明度、同纯度的情况下，同类色对比差异最弱，画面中使用同类色容易造成模糊的感觉，如图 7-1-2 所示。

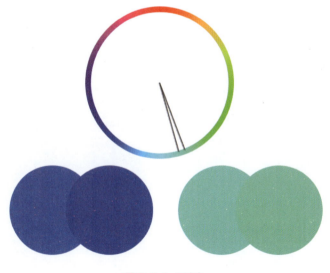

图 7-1-2　同类色

（2）相邻色

相邻色是指色相环上与基础色的夹角为 30 度左右的颜色，这种颜色的对比差异

不大。使用相邻色的画面会显得较为柔和，如图 7-1-3 所示。

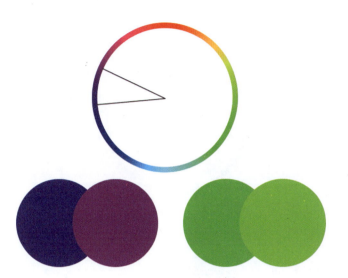

图 7-1-3　相邻色

（3）近似色

近似色是指色相环上与基础色的夹角为 60 度左右的颜色，这种颜色的对比差异相比较前两种显得稍微大一些，属于弱对比关系。使用近似色的画面看起来具有统一、耐看、色调相对明确的效果，如图 7-1-4 所示。

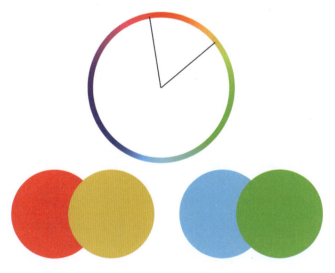

图 7-1-4　近似色

（4）中差色

中差色是指色相环上与基础色的夹角为 90 度左右的颜色，这种颜色对比属于中

等强度的对比，色相上差别较大。使用中差色，画面效果显得丰富而活跃，明快而饱满，如图 7-1-5 所示。

图 7-1-5　中差色

（5）对比色

对比色是指色相环上与基础色的夹角为 120 度左右的颜色，这种颜色对比属于高等强度的对比，色相差异很大。使用对比色画面效果就会富有张力，具有华丽、明朗的效果，如图 7-1-6 所示。

图 7-1-6　对比色

（6）互补色

互补色是指色相环上与基础色的夹角为 180 度左右的颜色，这种颜色对比最为强烈。合理搭配互补色，往往会使画面呈现非常惊艳的效果，产生很强的视觉冲击

力,如图 7-1-7 所示。

图 7-1-7　互补色

2. 纯度对比

纯度是指色彩的鲜艳程度,将至少两个不同纯度的色彩放在一起,由于纯度差异会产生色彩上或鲜艳或浑浊的视觉效果。

色彩之间纯度差异的大小决定了纯度对比的强弱程度,纯度的高低决定了画面整体色彩的鲜艳程度。在同色相同明度的情况下,单纯地对比纯度,可以将纯度划分出阶梯式的等级,方便理解。可以将纯度划分为等级 0～10,0 为最低纯度(也称为无彩色),10 为最高纯度(也称为纯色),0～3 为低纯度,4～6 为中纯度,7～10 为高纯度,如图 7-1-8 所示。

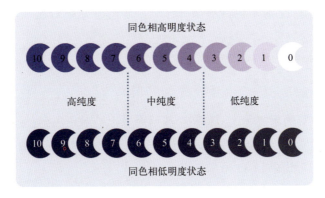

图 7-1-8　纯度等级阶梯

将纯度等级划分出来以后,0～3 为低纯度,称为低调;4～6 为中纯度,称为

中调；7～10 为高纯度，称为高调。这些不同等级的纯度，差值越大，纯度对比越强；差值越小，纯度对比越弱。一般情况下，两色之间的等级差在 0～3，属于纯度弱对比；等级差在 4～6，属于纯度中对比；等级差在 7～10，属于纯度强对比，如图 7-1-9 所示。

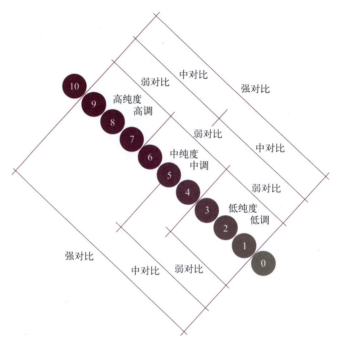

图 7-1-9　纯度对比强度

　　纯度的高低结合对比强弱，我们可以将纯度对比分成九调，即高强调、高中调、高弱调、中强调、中中调、中弱调、低强调、低中调、低弱调。每个调是根据色彩在画面中的面积占比决定的，如高中调，高纯度的颜色占画面的大部分区域，与之搭配的颜色占小部分区域，同时形成中对比强度，如图 7-1-10 所示。

3. 明度对比

　　明度是指色彩的明亮程度。将两个或两个以上的颜色放到一起，保持同色相、同纯度、不同明度时，便会产生较为明显的明度对比。明度越高的色彩越亮，明度越低的色彩越暗，如图 7-1-11 所示。

　　完全相同的两个颜色，所处的环境不同，也会对其视觉上的明亮程度有所影响，如图 7-1-12 所示。

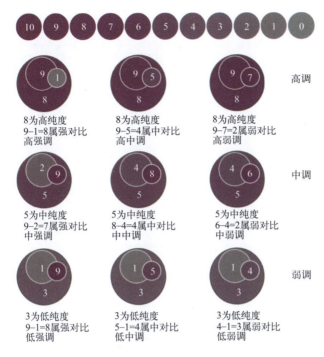

图 7-1-10 纯度对比九调

图 7-1-11 同色相、同纯度、不同明度的颜色对比

图 7-1-12 环境对颜色的影响

同样可以按阶梯形式划分明度的强弱程度，从 0～10，分为 11 个等级，其中 10 代表最亮，为纯白色；0 代表最暗，为纯黑色。同时按明度等级差异的大小，归纳出长调、中调、短调。明度等级差在 0～3，属于弱对比，短调；等级差在 4～6，属于中对比，中调；等级差在 7～10，属于强对比，长调，如图 7-1-13 所示。

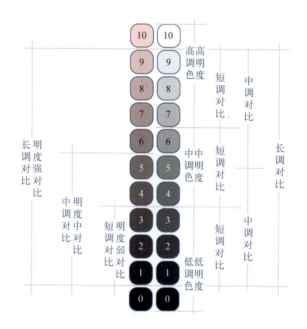

图 7-1-13　明度对比的强弱程度

可以将明度对比分成九调，即高长调、高中调、高短调、中长调、中中调、中短调、低长调、低中调、低短调，如图 7-1-14 所示。

4. 冷暖对比

色彩的冷暖是指色彩对人视觉的冲击从而产生的一种心理感受与联想。在色相环中，按照冷暖可把颜色分成三部分，暖色调部分（红、橙、黄等），冷色调部分（青、蓝等），中性色调部分（紫、绿、黑、白、灰等），如图 7-1-15 所示。

色彩的冷暖对比是相对的，尤其是中性色，它所处的环境决定了它的冷暖感觉。如绿色，放在黄绿色中，绿色是冷色的感觉；放在蓝色中，绿色则是暖色的感觉。

色彩的冷暖对比中，有彩色系的颜色搭配无彩色系中的黑色或白色，也会产生不一样的感受。白色的明度高，反射率高，给人偏冷的感觉；黑色明度低，吸收率高，给人偏暖的感觉。在暖色中加入白色，降低温度，可使暖色向冷色转化；在冷色中加入白色，提高温度，可使冷色特性愈加明显。在冷色中加入黑色，提高温度，可使冷色向暖色转化；在暖色中加入黑色，降低温度，依旧保留暖色特性。

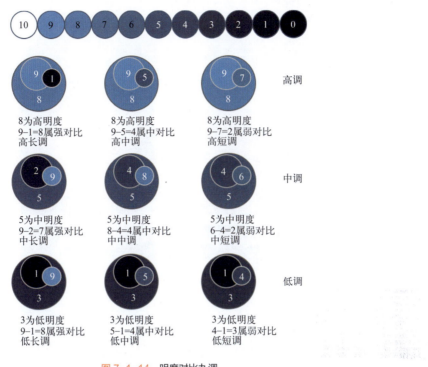

图 7-1-14 明度对比九调

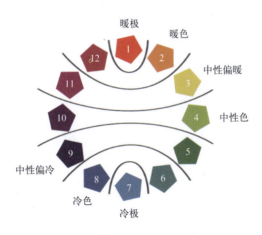

图 7-1-15 冷暖色环

色彩的冷暖与色彩的纯度也有很大关系,纯度越高的冷色,感觉越冷;纯度越高的暖色,感觉越暖。当纯度降低,明度趋于中明度时,颜色的冷暖感受也会降低,趋于中性。

5. 面积对比

在一定范围内,出现两种或两种以上颜色时,面积对比是必然存在的,不同的

面积比会使色彩呈现不同的心理感受与视觉效果，从而产生不同的色彩对比效果，如图 7-1-16 所示。

图 7-1-16　色彩的面积对比

同种色彩，面积的大小对人的视觉冲击和心理影响是不同的。面积大的色彩，往往其视觉冲击力更强，对心理影响更大；面积小的色彩，对视觉冲击力和心理影响较弱一些。如大面积的粉色使人的精神极度亢奋，大面积的黑色使人感觉沉闷、恐惧，大面积的白色使人感到空虚。

（二）任务范例展示

（1）范例一　色相对比构成

利用 Photoshop 软件绘制色相对比构成，具体步骤如下。

① 步骤一：打开 Photoshop 软件，新建画布，设置画布的大小为 10 厘米 ×10 厘米，分辨率为 200ppi，如图 7-1-17 所示。

② 步骤二：绘制草稿。新建图层，使用画笔工具，绘制出作品的草稿，如图 7-1-18 所示。

③ 步骤三：使用钢笔工具和椭圆工具绘制出图形，可以使用形状图层选项，方便后期修改颜色，如图 7-1-19 所示。

④ 步骤四：确定色相对比的种类，这里选择近似色对比，画面中颜色不宜过多，控制在 3～5 种即可。在进行色相对比时，将选择相同明度和纯度，不同色相的颜色进行绘制填充，如图 7-1-20 所示。

模块七 色彩构成的对比与调和 | 199

图 7-1-17 新建画布

图 7-1-18 绘制草稿

图 7-1-19 绘制图形

图 7-1-20 设置颜色

⑤ 步骤五：将图形的位置、大小、形状进行微调，最后输出保存，如图 7-1-21 所示。

图 7-1-21 完成作品

（2）范例二　纯度对比构成

利用 Photoshop 软件绘制纯度对比构成，具体步骤如下。

① 步骤一：打开 Photoshop 软件，新建画布，设置画布的大小为 10 厘米 ×10 厘米，分辨率为 200ppi，如图 7-1-22 所示。

图 7-1-22　新建画布

② 步骤二：绘制草稿。新建图层，使用画笔工具绘制出作品的草稿，如图 7-1-23 所示。

图 7-1-23　绘制草稿

③ 步骤三：使用钢笔工具和椭圆工具绘制出图形，可以使用形状图层选项，方便后期修改颜色，如图 7-1-24 所示。

图 7-1-24　绘制图形

④ 步骤四：在这里，可以表现纯度九调中的低强调，画面整体纯度要低，少部分图形使用高纯度来填充，选择相同明度和色相、不同纯度的颜色进行绘制填充，填充色不超过 5 种，如图 7-1-25 所示。

图 7-1-25　设置颜色

⑤ 步骤五：将图形的位置、大小、形状进行微调，最后输出保存，如图 7-1-26 所示。

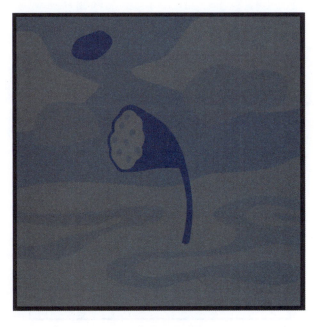

图 7-1-26　完成作品

（3）范例三　明度对比构成

利用 Photoshop 软件绘制明度对比构成，具体步骤如下。

① 步骤一：打开 Photoshop 软件，新建画布，设置画布的大小为 10 厘米 ×10 厘米，分辨率为 200ppi，如图 7-1-27 所示。

图 7-1-27　新建画布

② 步骤二：绘制草稿。新建图层，使用画笔工具绘制出作品的草稿，如图 7-1-28 所示。

图 7-1-28　绘制草稿

③ 步骤三：使用钢笔工具和椭圆工具绘制出图形，可以使用形状图层选项，方便后期修改颜色，如图 7-1-29 所示。

图 7-1-29　绘制图形

④ 步骤四：将这些绘制好的图层全部选中，使用组合键 Ctrl+G，进行建组，然后，复制这个组，绘制明度九调，所以需要复制 8 份。并将每一份图形缩放至适当大小，摆放在适当位置，形成九宫格的效果，如图 7-1-30 所示。

图 7-1-30　制作九宫格

⑤ 步骤五：按照九宫格的位置，从左至右，从上到下的顺序，将明度九调分配

好,明度九调的顺序为高强调、高中调、高弱调、中强调、中中调、中弱调、低强调、低中调、低弱调。按照这个顺序,将颜色填充到图形中即可,如图 7-1-31 所示。

图 7-1-31　完成作品

(4)范例四　冷暖对比构成

利用 Photoshop 软件绘制冷暖对比构成,具体步骤如下。

① 步骤一:打开 Photoshop 软件,新建画布,设置画布的大小为 10 厘米 ×10 厘米,分辨率为 200ppi,如图 7-1-32 所示。

图 7-1-32　新建画布

② 步骤二：绘制草稿。新建图层，使用画笔工具绘制出作品的草稿，如图 7-1-33 所示。

图 7-1-33　绘制草稿

③ 步骤三：使用钢笔工具和椭圆工具绘制出图形，可以使用形状图层选项，方便后期修改颜色，如图 7-1-34 所示。

图 7-1-34　绘制图形

④ 步骤四：绘制冷暖对比构成，不宜使用纯度过高的颜色，这里我们搭配使用三种颜色，纯度保持在 60% 左右，如图 7-1-35 所示。

图 7-1-35　设置颜色

⑤ 步骤五：将图形的位置、大小、形状进行微调，最后输出保存，如图 7-1-36 所示。

图 7-1-36　完成作品

（5）范例五　面积对比构成

利用 Photoshop 软件绘制面积对比构成，具体步骤如下。

① 步骤一：打开 Photoshop 软件，新建画布，设置画布的大小为 10 厘米 ×10 厘米，分辨率为 200ppi，如图 7-1-37 所示。

图 7-1-37　新建画布

② 步骤二：绘制草稿。新建图层，使用画笔工具绘制出作品的草稿，如图 7-1-38 所示。

图 7-1-38　绘制草稿

③ 步骤三：使用钢笔工具和椭圆工具绘制出图形，可以使用形状图层选项，方便后期修改颜色，如图 7-1-39 所示。

图 7-1-39　绘制图形

④ 步骤四：使用三种颜色填充图形，颜色的属性不限，使画面看起来比较和谐即可，如图 7-1-40 所示。

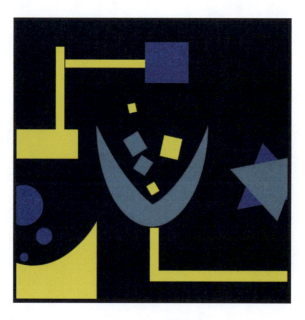

图 7-1-40　设置颜色

⑤步骤五：对图形的位置、大小、形状进行微调，最后输出保存，如图 7-1-41 所示。

读书笔记

图 7-1-41　完成作品

（三）色彩对比构成案例赏析

图 7-1-42 ～图 7-1-46 是色彩对比构成案例，通过观察和分析这些色彩对比构成的设计作品，来理解和欣赏其美学价值。这些作品的特点在于其强烈、简约且富有张力的色彩运用，设计者通过深入理解色彩对比构成的方法和原理，将主题和情感通过色彩表达得淋漓尽致。赏析这些案例有助于更好地理解色彩对比构成在设计中的重要性和应用价值，提高自己的设计和审美水平。

图 7-1-42　色彩对比构成案例 1

图 7-1-43　色彩对比构成案例 2

图 7-1-44　色彩对比构成案例 3

图 7-1-45　色彩对比构成案例 4

三、任务拓展

① 任务要求：绘制色彩对比构成，注意画面中色彩的搭配，要具有一定的视觉冲击力和感染力。

图 7-1-46　色彩对比构成案例 5

② 任务工具：Photoshop 软件。

③ 实践步骤：新建文档→绘制草稿→绘制成稿→调整画面→输出保存。

④ 画面尺寸：10 厘米 ×10 厘米，分辨率 200ppi。

⑤ 作品数量：根据自己的创意绘制《色相对比构成》2 幅，《明度对比构成》2 幅，《纯度对比构成》2 幅，《冷暖对比构成》2 幅，《面积对比构成》2 幅，不能雷同。

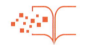

色彩在电影中的应用

　　动画影片中氛围的营造起到了对情感表达和主旨传递的辅助作用。在氛围营造过程中，也可以充分运用色彩设计语言，帮助电影传达主旨思想。使用色彩进行氛围营造，主要有两种思路：一是顺应场景氛围，二是营造反差感。顺应场景氛围需要考虑到不同色彩的情感表达能力，通过使用合适的色彩语言增强动画影片中氛围的感染力，进而强化情感输出。例如，许多国产动画影片会在主角心情低落时运用比较灰暗的色彩来加强对主角内心世界的体现，这就是一种顺应场景氛围的色彩设计语言运用。营造反差感也是利用色彩设计语言营造氛围的主要手段，通常采用与氛围相反的色彩反向突出当前强烈的氛围，配合音乐、台词等增强当前氛围的冲击感。例如常见的"乐景衬哀情"就属于这种手段，通过使用大量明亮的色彩与主角当前的消极神态和台词产生强烈的对比，营造出一种与色彩原有功能相反的氛围，增强场景氛围的冲击效果。

　　场景在动画影片中一般发挥背景的作用，但也是推进故事情节和塑造人物形象的重要条件，对于动画影片的质量具有至关重要的作用。在进行国产动画

影片的场景设计时,充分使用色彩设计语言,不仅能增强场景设计的空间感,还能丰富场景的内涵,帮助观众更好地理解动画影片的故事情节。在空间感的提升方面,色彩设计语言可以使用色彩的对比特性进行场景的多层次构建。例如,使用冷暖色反复穿插的方式不断引导观众变换视角,增强动画场景的层次感;使用颜色从外到内不断加深的形式展现纵深场景,增强动画场景的空间感。也可以通过使用色彩语言的方式丰富场景内涵,在动画场景中添加信息。例如,国产动画影片中,在设计草原一类天空所占面积较大的动画场景时,设计人员往往会为天空安排一定程度的颜色变化,补足天空的表现形式,丰富场景中的信息,让观众更加了解当前的场景构成。场景设计在国产动画影片的制作过程中具有基础性作用,必须充分意识到场景设计的重要性,在其中充分运用色彩设计语言,完善动画场景,增强观众的代入感,加强信息传递的有效性。

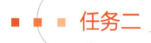

任务二　　色彩的调和与应用

一、任务信息

课程		色彩构成
模块		色彩构成的对比与调和
任务		色彩的调和与应用
任务难度		高级
任务分析		了解色彩的调和与应用,进行色彩调和实践训练,能运用简单的理论知识和基本操作技能完成命题实践训练
能力目标	知识	了解色彩调和的种类,了解色彩调和的关系
	技能	掌握色彩调和的表现方法,掌握色彩调和的技巧,为今后设计作品奠定基础

能力目标	素养	培养创造性运用色彩的能力，掌握综合运用色彩构成的技巧
素质目标		培养吃苦耐劳的学习品质，培养自主学习的能力，掌握正确的学习方法，培养善于观察细节的学习品质，培养精益求精的匠心精神

读书笔记

二、任务流程

（一）知识储备

色彩调和是指将两种或两种以上的色彩，有秩序、协调、和谐地组织在一起形成美的色彩关系。色彩调和可以使色彩搭配呈现协调又有变化的美感，将有差别的色彩构成和谐统一的整体。在常见的各类设计中，有的色彩搭配非常和谐、雅致，而有的色彩搭配却缺乏美感。当几种颜色同时存在时，各颜色具有基本的共同性，才会使色彩变得协调统一。

1. 类似调和

（1）属性同一调和

在色彩的色相、明度、纯度三属性中，若一种属性相同，而其他两种属性略有不同，也能获得调和的配色效果。这种配色方法称为属性同一调和。属性同一调和主要包括同色相调和、同明度调和、同纯度调和、无彩色调和四种类型。

① 同色相调和是指将同一色相的色彩进行组合，色彩在明度、纯度方面均有变化的调和方法。同色相调和的色彩选择，要限制在色相环中 60 度角之内的色彩，如图 7-2-1 所示。这些色彩由于在色相环中的距离适中，既具有共同的色彩相貌，又略有明度和纯度上的差别，因此调和效果较好，如图 7-2-2 所示。

② 同明度调和是指将相同明度的色彩进行组合，色彩在色相、纯度方面均有变化的调和方法。同明度调和是将孟塞尔色立体上处于同一水平位置的色彩进行组合，这些色彩具有相同的明度，因此可以营造含蓄、丰富、高雅的色彩调和效果。要注意的是，色彩的色相、纯度不应过分接近，否则会使图形变得模糊不清，如图 7-2-3 所示。

③ 同纯度调和是指将相同纯度的色彩进行组合，色彩在色相、明度方面均有变化的调和方法。同纯度调和包括同为高纯度、同为中纯度、同为低纯度三种配色类型。同纯度色彩的配色调和效果最显著，但也容易出现脏灰、粉气等不良效果。应注意在色彩的色相、明度方面适度拉开，这样就可以取得良好的视觉效果，如图

7-2-4 所示。

图 7-2-1　色相环图示

图 7-2-2　同色相调和

图 7-2-3　同明度调和

图 7-2-4　同纯度调和

④ 无彩色调和是指将同为无彩色的黑色、白色、灰色进行组合的调和方法。无彩色调和是容易获得调和效果的配色,因为黑色、白色、灰色都是中性色,具有稳定、谦和、与世无争等特点。黑色、白色、灰色之间的对比主要表现在明度上,它们相互之间组合,灰色往往起到过渡和衔接的作用,组合效果是否丰富,关键在于灰色是否发挥了作用,如图 7-2-5 所示。

图 7-2-5　无彩色调和

(2) 混入同一调和

在色彩构成中,将存在各种对比的多种色彩均混入同一种色彩,使对比的色彩都同时具有相同的色素,这样就可以获得调和的配色效果。这种配色方法被称为混入同一调和。混入同一调和主要包括混入同一黑色、混入同一白色、混入同一灰色、混入同一彩色四种类型。

① 混入同一黑色是在色相、明度、纯度、冷暖等方面均有变化的多种色彩中都适度混入黑色的调和方法。多种色彩混入不同程度的黑色,明度和纯度会同时降低,加上拥有同一色素,相互之间的关系自然会由疏远变得亲近,如图 7-2-6 所示。

图 7-2-6　混入同一黑色调和

② 混入同一白色，是在各个方面均有变化的多种色彩中都适度混入白色的调和方法。多种色彩混入不同程度的白色，明度都提高，纯度都降低，又都同时拥有白色色素，相互之间的关系自然会变得一团和气，如图 7-2-7 所示。

图 7-2-7　混入同一白色调和

③ 混入同一灰色是在多种色彩中都适度混入灰色的调和方法。多种色彩混入不同程度的灰色，明度变化不大，但纯度会大幅度降低，同时拥有的灰色色素也会成为共性特征，如图 7-2-8 所示。

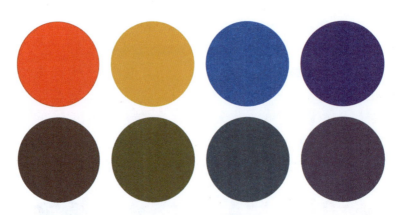

图 7-2-8　混入同一灰色调和

④ 混入同一彩色是在各个方面均有变化的多种色彩中都适度混入另外一种彩色的调和方法。另外一种彩色可以是一种原色，也可以是一种间色或者复色。将这种任意选择的彩色不同程度地混入多种色彩之中，就会因为都同时拥有这种彩色色素，相互之间的关系变得调和统一，如图 7-2-9 所示。

（3）连贯同一调和

各种对比色彩的组合中，利用中性色中的黑色、白色、灰色、金色、银色勾画边线，将对比的色彩贯穿起来，就可以获得调和的配色效果。这种配色方法就称为

连贯同一调和，如图 7-2-10 所示。

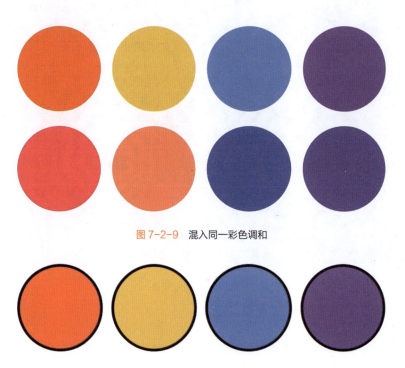

图 7-2-9　混入同一彩色调和

图 7-2-10　连贯同一调和

（4）近似调和

近似调和是指采用相邻或接近的两个或两个以上的色相进行搭配。近似调和的特征在于色相的明度、纯度相差不大，色相之间更加融合。画面呈现的色彩效果更加柔和，有效减少了色相之间的割裂感，如图 7-2-11 所示。

图 7-2-11　近似调和

2. 对比调和

（1）渐变调和

渐变调和主要是指在任意两种颜色之间按照阶次变化、明暗变化、浓淡变化等进行平滑过渡式的色彩混合。这种方式的色彩混合受明度的影响很容易在实际应用中创建出具有空间感和远近感的视觉效果，如图 7-2-12 所示。

图 7-2-12 渐变调和

（2）面积调和

面积调和与色彩三属性无关，它不包含色彩本身色素的变化，而是通过面积的增大或减少来达到调和。如当一对强烈的对比色出现时，图形面积对比越小，色彩对比越调和。图形面积对比越大，色彩对比越强烈，如图 7-2-13 所示。

图 7-2-13 面积调和

（3）隔离调和

隔离调和是指以"区间色"调和的方式，使用黑白灰或者中性色区分不同色彩区域，以消除各个色相之间的排斥感。在区间差别较小的颜色之间插入一种隔离色，会使它们的关系变得清晰明了；反之，在色彩差别过大的一组色彩中使用隔离色可

以起到调和关系的作用，如图 7-2-14 所示。

图 7-2-14　隔离调和

（二）任务范例展示

（1）范例一　渐变调和构成

利用 Photoshop 软件绘制渐变调和构成，具体步骤如下。

① 步骤一：打开 Photoshop 软件，新建画布，设置画布的大小为 10 厘米 ×10 厘米，分辨率为 200ppi，如图 7-2-15 所示。

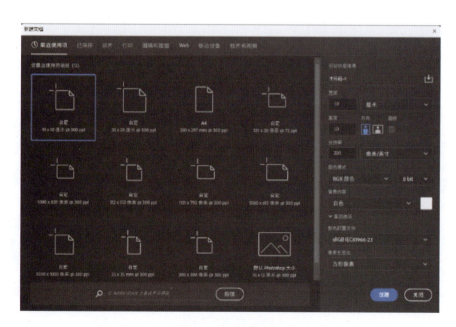

图 7-2-15　新建画布

②步骤二：绘制草稿。新建图层，使用画笔工具，绘制出作品的草稿，如图 7-2-16 所示。

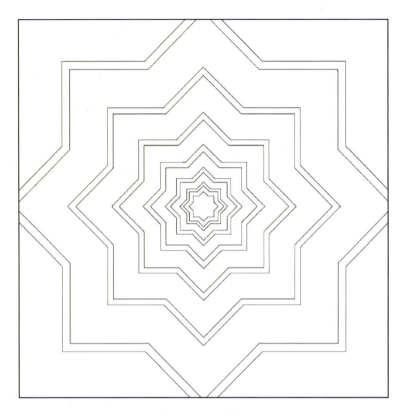

图 7-2-16 绘制草稿

③步骤三：绘制成稿。新建图层，设置前景色的颜色为 R184、G255、B232，并填充前景色，如图 7-2-17 所示。

图 7-2-17 绘制成稿背景图层

④ 步骤四：设置前景色为 R5、G183、B190，使用自定形状工具绘制出八角星形，如图 7-2-18 所示。

图 7-2-18　绘制八角星形

⑤ 步骤五：复制八角星形图层，使用 Ctrl+T 自由变化工具扩大八角星形，调整填充颜色，如图 7-2-19 所示。

图 7-2-19　复制八角星形效果

⑥ 步骤六：使用以上方法，绘制出由中心逐渐扩大的八角星形，并填充渐变的颜色，得到最终成稿，如图 7-2-20 所示。

（2）范例二　面积调和构成

利用 Photoshop 软件绘制面积调和构成，具体步骤如下。

① 步骤一：打开 Photoshop 软件，新建画布，设置画布的大小为 10 厘米 ×10 厘米，分辨率为 200ppi，如图 7-2-21 所示。

图 7-2-20 渐变调和构成成稿

图 7-2-21 新建画布

② 步骤二:绘制草稿。新建图层,使用画笔工具绘制出作品的草稿,如图 7-2-22 所示。

图 7-2-22 绘制草稿

③ 步骤三：绘制成稿。设置前景色为 R72、G202、B228，使用矩形工具绘制出草稿中的几何图形，如图 7-2-23 所示。

图 7-2-23 绘制矩形

④ 步骤四：使用圆角矩形工具绘制出草稿中的圆角矩形，填充颜色为 R3、G4、B94，如图 7-2-24 所示。

图 7-2-24　绘制圆角矩形

⑤ 步骤五：使用圆形工具绘制出草稿中的圆形，填充蓝色为 R0、G136、B196，如图 7-2-25 所示。填充黄色为 R237、G201、B15，如图 7-2-26 所示。

图 7-2-25　绘制蓝色圆形

图 7-2-26　绘制黄色圆形

⑥ 步骤六：使用形状工具绘制出草稿中的剩余图形，最终效果如图 7-2-27 所示。

图 7-2-27　面积调和构成成稿

（三）色彩调和构成案例赏析

图 7-2-28 ～图 7-2-32 是色彩调和构成的案例，通过观察和分析色彩调和构成的设计作品，来理解和欣赏其美学价值。这些作品的特点在于其运用的色彩令人感觉温馨、舒适，画面富有宜人感。赏析这些作品有助于更好地理解色彩调和构成在设计中的重要性和应用价值，提高设计和审美水平。

图 7-2-28　色彩调和构成案例 1

图 7-2-29　色彩调和构成案例 2

图 7-2-30　色彩调和构成案例 3

图 7-2-31　色彩调和构成案例 4

图 7-2-32　色彩调和构成案例 5

三、任务拓展

① 任务要求：绘制色彩调和构成，注意画面中色彩的搭配，要具有一定的视觉冲击力和感染力。

② 任务工具：Photoshop 软件。

③ 实践步骤：新建文档→绘制草稿→绘制成稿→调整画面→输出保存。

④ 画面尺寸：10 厘米 ×10 厘米，分辨率 200ppi。

⑤ 作品数量：根据自己的创意绘制《类似调和构成》2 幅，《渐变调和构成》2 幅，《面积调和构成》2 幅，以及《间隔调和构成》2 幅，不能雷同。

室内装饰中色彩设计的应用

在室内装饰中，色彩设计的应用是至关重要的，它可以影响到室内的氛围、人的情绪和空间的视觉效果。以下是一些室内装饰中色彩设计的应用策略。

（1）确定主色调

首先，需要确定室内的主色调，它体现在占据室内空间最大面积的颜色，如墙面、地面和天花板。主色调的选择应考虑房间的功能、采光、大小，以

及使用者的需求和喜好。例如，对于卧室，可以选择柔和、温暖的颜色来营造舒适的氛围；对于客厅，则可以选择更加鲜明、活泼的颜色来增加空间的开阔感。

（2）运用对比和层次

在确定了主色调后，可以通过运用对比和层次来增加室内色彩的丰富性和空间深度。对比可以通过使用不同色相、明度或纯度的颜色来实现，而层次则可以通过色彩的渐变、重复或呼应来营造。例如，可以在主色调的基础上，使用一两种对比色来突出室内的重点区域或装饰品，同时通过色彩的渐变来引导视线，增加空间的深度。

（3）注重色彩的和谐与统一

虽然对比和层次可以增加室内色彩的丰富性，但过多的色彩或过于强烈的对比可能会使室内显得杂乱无章。因此，在色彩设计中，应注重色彩的和谐与统一。可以通过使用相似的颜色、保持色彩的平衡或使用中性色来实现。例如，可以使用同一种颜色或相似的颜色来装饰不同的区域，使整体空间保持协调一致。

（4）考虑光线的影响

光线对色彩的影响是巨大的，因此在色彩设计中应充分考虑光线的影响。不同的光线类型和光线强度会对色彩产生不同的影响，例如自然光和人工光的色温不同，会导致同一种颜色看起来有所差异。因此，在选择色彩时，应考虑到光线的类型和强度，以及它们对色彩的影响。

（5）结合材料和家具

色彩设计不仅仅是选择颜色，还需要考虑材料和家具的搭配。不同的材料会呈现出不同的质感和色彩效果，而家具则是室内色彩的重要组成部分。因此，在选择时，应结合材料和家具的风格、色彩，使整体空间更加协调和谐。

四、模块小结

本模块主要阐述了色彩调和的基本原理和知识，分门别类地介绍了色彩的同一调和、类似调和、对比调和，以及与色彩调和相关的其他因素。同时，本模块还通过优秀的色彩调和案例来进行理论分析、讲授，可使读者了解色彩调和不仅是配置色彩的手段和过程，还是营造色彩美的基础和前提。学习好本模块有助于运用色彩调和的各种方法正确处理色彩对比与调和之间的关系。

模块八
色彩构成的心理与情感表达

▲▲▲▲▲▲▲

人们生活在一个充满色彩的世界，色彩不仅使人们周围的环境更加丰富多彩、妙趣横生，而且在潜移默化地影响人们的情绪。色彩的情感就是一种颜色引起的人们心理的某种感觉或者说色彩对心理的影响，不同的颜色会让人们产生不同的情绪。学习色彩构成的心理与情感表达是为了掌握色彩对人心理影响的规律，从而正向运用这些规律。

任务一　色彩的心理表达

一、任务信息

课程	色彩构成
模块	色彩构成的心理与情感表达
任务	色彩的心理表达
任务难度	高级
任务分析	用简单的理论知识和基本操作技能完成色彩的心理表达命题实践训练
能力目标	知识：了解色彩的心理表达的种类，了解色彩的心理表达的表现方法 技能：掌握用色彩表达心理的方法，为今后的设计服务 素养：能创造性地运用色彩来表达心理感受，掌握色彩构成综合运用的技巧
素质目标	培养自主学习的能力，培养善于观察细节的学习品质，培养精益求精的匠心精神

二、任务流程

（一）知识储备

在人们的生活中，色彩无处不在，它是生活环境的重要组成部分，不同色彩给人不同的感觉。当色彩以不同的光强度和不同的波长作用于视觉系统时，将发生一系列的生理、心理反应，这些变化与以往的经验对应时，就产生了情感、情绪方面的心理共鸣。每种色彩都具有独特的性格，美国视觉艺术心理学家布鲁墨说："色彩

能唤起各种情绪，表达各种感情，甚至影响着我们正常的生理感受。"

1. 红色

红色是最引人注目的色彩，具有强烈的感染力（图8-1-1），使人感到兴奋、活泼、热情、喜庆、希望、吉利。红色是我国传统的喜庆色彩，在节日庆典时常被采用。然而，由于红色过于强烈，过于暴露，也作为代表战争、危险的色彩，如交通危险、报警信号等。在色彩搭配中红色常作为主色或作重要的调和对比之用，是使用非常多的颜色（图8-1-2）。

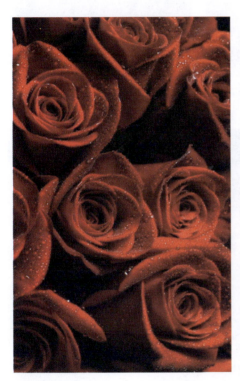

图 8-1-1　自然中的红色

2. 橙色

橙色是红色与黄色之间的色彩，橙色的刺激作用虽然没有红色大，但它的易识别性与注目性也很高。橙色既有红色的热情、开朗，又有黄色的光明、活泼的性格，使人感到健康、勇敢、收获、富足和快乐。在自然界中，玉米、鲜花、果实、灯光都含有不同的橙色，橙色容易引起食欲，是食品包装的主色，如图8-1-3、图8-1-4所示。

图 8-1-2　场景中的红色

图 8-1-3　自然中的橙色

图 8-1-4 橙色食品包装

3. 黄色

黄色是一种明朗愉快的颜色，纯度较高，使人感到光明、温暖、希望、辉煌、轻快、纯净。浅黄色表示柔弱，灰黄色表示病态。黄色在纯色中明度最高，与红色系的颜色搭配会产生辉煌华丽、热烈喜庆的效果，与蓝色系的颜色搭配会产生淡雅宁静、柔和清爽的效果。通常儿童更喜欢明快的色彩，在设计中加入黄色更能营造出活力感，如图 8-1-5、图 8-1-6 所示。

图 8-1-5 自然中的黄色

读书笔记

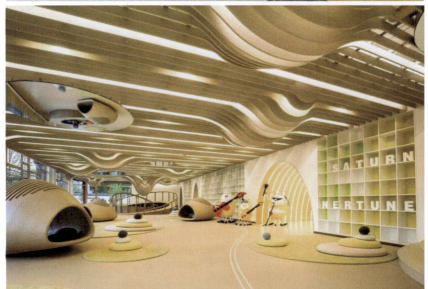

图 8-1-6　场景中的黄色

4. 绿色

绿色是大自然的色彩，使人感到自然、清爽、新鲜、和平、安稳、生命、成长和健康。绿色为中性色，是人眼最适应的色彩。绿色既具有蓝色的沉静，又具有黄色的明朗，这种颜色具有安静与柔和的品格，因此也是最易被人接受的颜色。适当地提高绿色的明度，会使人有一种宁静、清脆、爽快、典雅的心理感受；适当地降低绿色的明度，会使人有一种稳定、浑厚、沉默、高雅的心理感受，如图 8-1-7、图 8-1-8 所示。

图 8-1-7　自然中的绿色

图 8-1-8　场景中的绿色

5. 蓝色

蓝色是安静的冷色调颜色，使人感到冷静、智慧、和平、安静、纯洁和理性，可以使人直观地联想到大海和蔚蓝的天空，它具有深远、沉静和寒冷的心理特征。蓝色与橙色、红色的热烈与骚动形成鲜明对比，呈现出静默清高、焕然超脱的品格。提高蓝色的明度，给人以清淡、透明、高洁、聪明的心理感受；降低蓝色的明度，给人以沉静、稳重、低沉、神秘、孤僻的心理感受。因此一些科技类的企业网站通常会使用蓝色作为主题色，如图 8-1-9、图 8-1-10 所示。

图 8-1-9　自然中的蓝色

6. 紫色

紫色是一种高贵的色彩，使人感到优美、含蓄、娇媚，同时又有一种孤独、神秘、虚幻感。淡紫色有高雅和魔力的感觉，深紫色则有沉重、庄严的感觉。紫色与红色配合显得华丽和谐，与蓝色配合显得华贵低沉，与绿色配合显得热情成熟，运用得当能营造新颖别致的效果。中国人一直用"紫气东来"比喻吉祥的征兆。有些包装选用紫色营造优雅奢华的氛围，来吸引消费者，如图 8-1-11、图 8-1-12 所示。

读书笔记

图 8-1-10　场景中的蓝色

7. 白色

白色是不含纯度的颜色，为无彩色。使人感到纯洁、干净、朴素、高雅。我国许多民族，如蒙古族、藏族等都崇尚白色，以示真诚、神圣。在我国传统习俗中，

往往把白色当作哀悼的颜色，体现忧伤、悲凉的感情特征。而在西方国家，白色则是新娘新婚礼服的色彩，象征爱情的纯洁与坚贞，如图 8-1-13、图 8-1-14 所示。

图 8-1-11　自然中的紫色

图 8-1-12 紫色包装

图 8-1-13 自然中的白色

8. 黑色

黑色是明度最低的无彩色。黑色作为设计中使用广泛的颜色之一，使人感到权威、高雅、低调、创意、执着、冷漠和防御，是设计中的百搭颜色。同时因黑色明度低，也最有分量，最稳重，会给人一种特殊的魅力，显得既庄重又高贵，如图 8-1-15、图 8-1-16 所示。

图 8-1-14 场景中的白色

图 8-1-15 自然中的黑色

图 8-1-16　场景中的黑色

9. 灰色

灰色介于黑色与白色之间，属于中等明度，无彩色的中性色。它没有独立的色彩特征，完全是一种被动的颜色。灰色给人以平稳、朴素、平淡等心理感受。人的视觉及心理对它的反应较平和，因而灰色具有抑制情绪的作用。漂亮的灰色给人以高雅、精致、含蓄的印象，它是城市色彩的象征，如图 8-1-17、图 8-1-18 所示。

图 8-1-17　自然中的灰色

图 8-1-18 城市中的灰色事物

（二）利用色彩进行心理表达的案例赏析

图 8-1-19 ～图 8-1-27 是利用色彩进行心理表达的案例赏析。色彩在心理表达中扮演着至关重要的角色，它能够通过不同的色相、纯度和明度来触发人们的情感反应。通过巧妙的色彩搭配和运用，可以营造不同的情感氛围，引导人们产生积极的情感反应，从而达到传递信息、表达主题的目的。

图 8-1-19 红色系

模块八　色彩构成的心理与情感表达 | 245

图 8-1-20　橙色系

图 8-1-21　黄色系

图 8-1-22 绿色系

图 8-1-23 蓝色系

模块八　色彩构成的心理与情感表达 | 247

图 8-1-24　紫色系

图 8-1-25　白色系

图 8-1-26 黑色系

图 8-1-27 灰色系

色彩在广告设计中的功能价值

色彩在广告设计中具有多种功能价值，这些价值主要体现在以下几个方面。

① 吸引注意力：鲜艳、亮丽的色彩有助于广告作品吸引人们的注意力。这是因为人的视觉神经对色彩最为敏感，彩色远比黑白色更刺激视觉神经，从而给人留下深刻的第一印象。

② 传递信息：色彩在广告中能够传递某种商品信息，影响人们的感情活动。设计师可以通过色彩的处理，使广告作品易于被观众识别，有助于创造有个性的设计形象，使观众对产品及企业的印象固定化。

③ 增强记忆力：色彩可以增强消费者对产品的记忆力。有研究发现，有色彩的、独特搭配的色彩语言，可为图片在大脑中的储存增加超过一半的机会。因此，在广告设计中，巧妙地运用色彩可以帮助消费者更容易记住产品和品牌。

④ 创造情感联系：色彩可以诱发人们产生各种情感，有助于设计作品在信息传递中发挥情感攻势的心理力量，刺激消费者的购买欲望。通过运用不同的色彩，广告可以传达出温馨、活力、信任等情感，与消费者建立情感联系。

⑤ 提升审美体验：精妙的色彩组合可以引导人们从美学角度了解和鉴赏产品，使人们在了解产品的过程中得到美的享受。这有助于提升广告的艺术感染力，使消费者更愿意接受广告所传达的信息。

总体来说，色彩在广告设计中的功能价值主要体现在吸引注意力、传递信息、增强记忆力、创造情感联系，以及提升审美体验等方面。因此，在广告设计中，合理运用色彩是非常重要的。

任务二　色彩的情感表达

一、任务信息

课程	色彩构成
模块	色彩构成的心理与情感表达
任务	色彩的情感表达

任务难度	高级
任务分析	用简单的理论知识和基本操作技能完成色彩的情感表达命题实践训练
能力目标	知识　了解色彩的情感表达构成，了解色彩的情感表达的种类
	技能　掌握色彩情感表达的关系， 　　　掌握色彩情感表达的表现方法，为今后的设计服务
	素养　能创造性地运用色彩来表达情感，掌握色构成综合运用的技巧
素质目标	培养吃苦耐劳的学习品质，培养自主学习的能力，掌握正确的学习方法，培养善于观察细节的学习品质，培养精益求精的匠心精神

二、任务流程

（一）知识储备

1. 色彩的知觉

（1）色彩的膨胀感与收缩感

大小和形状相同，但色彩不同的多个图形给人的感觉是不一样的。令人感觉比实际面积大的色彩叫"膨胀色"，令人感觉比实际面积小的色彩叫"收缩色"。在无彩色中，白色是膨胀色，黑色是收缩色。在两块颜色面积相同的情况下，红、黄色系的暖色比蓝、绿色系的冷色看起来要大一些。暖色及高纯度、高明度的色彩是"膨胀色"；冷色及低纯度、低明度的色彩是"收缩色"。在现实生活中，体态肥胖的人穿深色的衣服有收缩感，体态瘦弱的人穿浅色的衣服有膨胀感，如图8-2-1～图8-2-3所示。

（2）色彩的兴奋感与沉静感

色彩的兴奋感与沉静感，也叫色彩的积极性和消极性。这两种感觉与色彩的色相、明度、纯度都有关系，其中纯度的作用最为明显。积极的色彩能使人产生一种兴奋、热烈、努力进取和富有生命力的心理效应，消极的色彩则适合表现一种沉静、温柔和内敛的心理感受。偏红、橙等的暖色系颜色具有兴奋感，偏蓝、青等的冷色系颜色具有沉静感。另外，明度高的色彩具有兴奋感，明度低的色彩具有沉静感；纯度高的色彩具有兴奋感，纯度低的色彩具有沉静感，如图8-2-4、图8-2-5所示。

图 8-2-1　色彩的膨胀感与收缩感

图 8-2-2　色彩的膨胀感

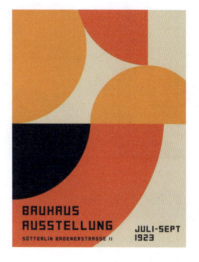

图 8-2-3　色彩的收缩感

图 8-2-4　色彩的兴奋感

图 8-2-5 色彩的沉静感

（3）色彩的华丽感与朴素感

色彩的华丽感与朴素感与纯度关系最大，同时与明度也有一定的关系。鲜艳明亮的颜色具有华丽感，浑浊而灰暗的颜色具有朴素感；有彩色系具有华丽感，无彩色系具有朴素感。运用色相对比的配色具有华丽感，其中补色最为华丽。强对比色调具有华丽感，弱对比色调具有朴素感。一般情况下，黑色、金色、红色、紫色显得华丽；灰色、白色、蓝色显得质朴；有光感的相对华丽，无光感的相对质朴，如图 8-2-6、图 8-2-7 所示。

（4）色彩的冷暖感

根据色彩给人的不同温度感觉，可以把颜色大体上分为暖色和冷色。其中，暖色是指红色、黄色、橙色等系列的色彩，给人以温暖的感觉；冷色是指蓝色、绿色、紫色等系列的色彩，给人以冰冷的感觉。不包含任何冷暖感觉的色彩被称为中性色。色彩的冷暖与明度、纯度也有关，高明度的色彩一般有冷感，低明度的色彩一般有暖感。高纯度的色彩一般有暖感，低纯度的色彩一般有冷感。无彩色系中白色有冷

感,黑色有暖感,灰色属于中性色,如图 8-2-8、图 8-2-9 所示。

图 8-2-6　色彩的华丽感

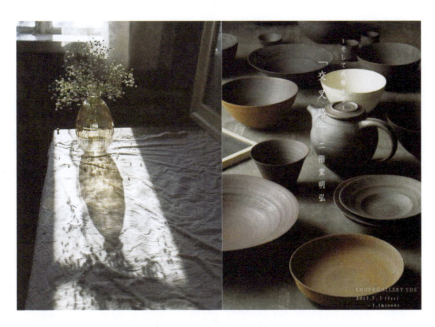

图 8-2-7　色彩的朴素感

图 8-2-8　色彩的冷感

图 8-2-9　色彩的暖感

（5）色彩的轻重感

决定色彩轻重感觉的主要因素是明度，即明度高的色彩感觉轻，明度低的色彩感觉重。其次是纯度，在同明度、同色相条件下，纯度高的色彩感觉轻，纯度低的色彩感觉重。在所有色彩中，白色给人的感觉最轻，黑色给人的感觉最重。从色相方面看，暖色中的黄色、橙色、红色给人的感觉轻，冷色中的蓝色、蓝绿色、蓝紫色给人的感觉重，如图 8-2-10、图 8-2-11 所示。

图 8-2-10　色彩的轻感

图 8-2-11　色彩的重感

（6）色彩的软硬感

色彩的软硬感主要取决于色彩的明度和纯度。通常情况下，高明度的色彩具有柔软感，低明度的色彩具有坚硬感，例如白色的羽毛、柔软的布料等；而黑色的汽车、干涸的土地则给人坚固的印象。就色彩的纯度而言，纯度越高越具有坚硬感，中纯度色彩有一定的柔软感，纯度越低的色彩越具有柔软感，如图 8-2-12、图 8-2-13 所示。

图 8-2-12　色彩的软感

图 8-2-13 色彩的硬感

2. 色彩的通感

色彩的通感指人类在对色彩的知觉过程中因多种感觉器官相互作用而引起的联想性知觉。这种知觉是人类长期的生理感受所奠定的视觉经验，因而具有共通性。

（1）色彩的味觉感

色彩的味觉感是人们对色彩产生的味觉联想。

① 黄色、橙色、红色等明度较高的暖色，使人联想到西瓜和蛋糕等食物，产生甜的味觉感，如图 8-2-14 所示。

图 8-2-14 黄橙红色调的包装设计

② 绿色、黄绿色这类色彩，使人联想到未成熟的橘子和柠檬，产生酸的味觉感，如图 8-2-15 所示。

图 8-2-15 黄绿色调的包装设计

③ 以黑色、灰褐色为主的色彩，一般是低明度、低纯度的色彩，使人联想到咖啡、可可等，产生苦的味觉感，如图 8-2-16 所示。

图 8-2-16　黑灰色调的包装设计

④ 红色和绿色这类高纯度色彩，使人联想到辣椒，因而产生辣的味觉感，如图 8-2-17 所示。

图 8-2-17　红绿色调的包装设计

⑤ 高亮度的蓝色和灰色，使人联想到大海与盐产生咸的味觉感，如图 8-2-18 所示。

图 8-2-18　蓝灰色调的包装设计

⑥ 灰绿色、暗绿色这类低纯度色彩，使人联想到未成熟的果实，产生涩涩的味觉感，如图 8-2-19 所示。

图 8-2-19　灰绿色调的包装设计

(2) 色彩的听觉感

当人们在欣赏音乐时听到欢快的乐曲，情绪会变得亢奋，而轻柔的慢节奏乐曲有明显的镇静作用。此外，听到低音时会产生类似"深色"给人的感觉，听到高音时会产生类似"浅色"给人的感觉，如图 8-2-20、图 8-2-21 所示。

图 8-2-20　深色调的海报设计

图 8-2-21　浅色调的海报设计

色彩的明度好比音乐的跨度，色彩有高低明度，就像音乐有高低音。由不同色相的色块组成的图画就像由小节、音符组成的乐章，给人或明快或悲伤的视觉感受，因为色相不同，画面的感情色彩也会不同。

康定斯基认为音乐和色彩一样具有明度和色相，如高音小号明度最高，低音提琴的明度最低；女高音为高调色，男低音为低调色。而色彩还可以与不同乐器所演奏出的音色相互联系：红色与小号，同样给人以嘹亮、清脆、高昂的感受；橙色可与小提琴舒缓宽广的音域相匹配；蓝色犹如一把大提琴。

（3）色彩的形状感

形状是色彩存在的形象之一，一种颜色的出现总是伴随一定的形状，同时被人们所感受，而色彩也会因形状的变化而受影响。形状会产生色彩对比的强弱，形状越完整越单一，外轮廓简单的，对比效果越强；形状分散外轮廓复杂的，对比效果就相对减弱。外形简单可用复杂的色彩来增强对比效果，使画面显得丰富；复杂的形状则忌用复杂的颜色，否则会显得过于杂乱无章，呈现零对比效果，如图 8-2-22 所示。

（4）色彩的触觉感

人们的触觉感受往往来源于皮肤接触物体后产生的感觉，包括火热与冰冷、干燥与湿润、凉爽与温暖、光滑与生涩、柔软与坚硬、粗糙与细腻、起伏与平坦等诸多不同的感受。色彩表现的差异会激发人们产生触觉联想，这种色彩的触觉感受来源于人们日积月累的生活经验，与以往的记忆和印象有关。通常，高明度色、高纯

图 8-2-22 色彩的形状

度色、光泽色显得光滑、轻薄，低明度色、低纯度色显得粗糙、厚实；低明度的暖色显得温暖，高明度的冷色显得寒冷；高明度色、弱对比色给人柔软的感觉，低明度色、高纯度色、强对比色给人坚硬的感觉，如图 8-2-23 所示。

图 8-2-23

图 8-2-23　色彩的触觉感

（二）任务范例展示

以"喜怒哀乐"为主题，利用 Photoshop 软件绘制 4 幅 10 厘米 ×10 厘米的作品，具体步骤如下。

① 步骤一：打开 Photoshop 软件，新建画布，设置画布的大小为 10 厘米 ×10 厘米，分辨率为 200ppi，如图 8-2-24 所示。

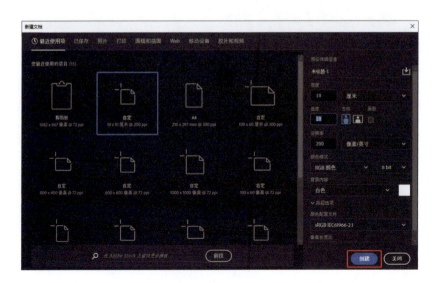

图 8-2-24　新建画布

② 步骤二：绘制草稿。新建图层，使用画笔工具绘制出作品的草稿，如图 8-2-25 所示。

图 8-2-25　绘制草稿

③ 步骤三：绘制成稿。新建图层，设置前景色的颜色为 R255、G222、B3，并填充前景色，图 8-2-26 所示。

图 8-2-26　绘制成稿背景图层

④ 步骤四：设置前景色为 R226、G101、B17，使用形状工具，绘制出圆角矩形。在形状工具栏进行参数设置：设置前景色填充，无描边，宽度为 60 像素、高度为 600 像素、倒角为 50 像素，如图 8-2-27 所示。使用 Ctrl+T 自由变化工具调整圆

角矩形的角度,绘制效果如图 8-2-28 所示。

图 8-2-27　形状工具参数设置

图 8-2-28　圆角矩形绘制效果

⑤ 步骤五:复制圆角矩形图层,按照草图的位置摆放圆角矩形。以此方法,复制出画面中所有的圆角矩形,并按草图调整好位置及角度,如图 8-2-29 所示。

图 8-2-29　绘制初步成稿效果

⑥ 步骤六:调整填充颜色,注意调整图层顺序。色彩搭配符合"喜怒哀乐"主题中的"喜",根据色彩的性格用色调来表达一定的内心感受,保存文件格式为 JPG,文件名为《喜》,如图 8-2-30 所示。

图 8-2-30 《喜》成稿效果

图 8-2-31 《怒》成稿效果

⑦ 步骤七：将背景图层和所有圆角矩形图层创建文件组，复制其文件组，调整填充颜色，色彩搭配符合"喜怒哀乐"主题中的"怒""哀""乐"，根据色彩的性格用色调来表达一定的内心感受，如图 8-2-31 ~图 8-2-33 所示。将三幅作品保存为 JPG 格式的文件，文件名分别为《怒》《哀》《乐》。

图 8-2-32 《哀》成稿效果

图 8-2-33 《乐》成稿效果

⑧ 步骤八：在 Photoshop 软件中打开《喜》《怒》《哀》《乐》文件，将其合并成一个文件，将 4 幅画面拼成一幅画面，注意水平和垂直对齐，如图 8-2-34 所示。

图 8-2-34 成稿效果

（三）利用色彩进行情感表达的案例赏析

图 8-2-35 ～图 8-2-39 是利用色彩进行情感表达的案例。色彩在情感表达中起着至关重要的作用，它能够直接触动人们内心深处的情感，引发共鸣。通过巧妙地运用色彩，可以营造出不同的情感氛围，从而达到传递信息和表达主题的目的。在色彩构成中，运用色彩进行情感表达可以使作品更加丰富、立体和情感化。赏析这些案例有助于更好地理解色彩的情感表达在设计中的重要性和应用价值，提高自己的设计水平。

图 8-2-35　色彩的兴奋感与沉静感案例

图 8-2-36　色彩的华丽感与朴素感案例

图 8-2-37 色彩的冷暖感案例

图 8-2-38 《苦辣酸甜》

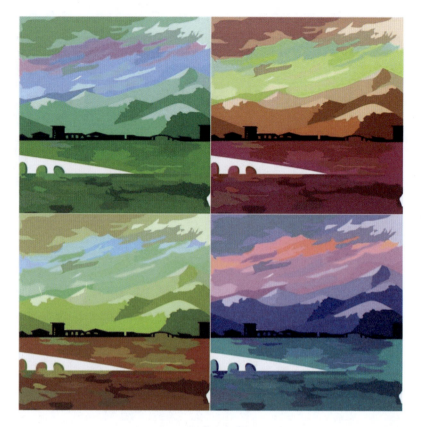

图 8-2-39 《春夏秋冬》

三、任务拓展

① 任务要求:以《春夏秋冬》《苦辣酸甜》《喜怒哀乐》为题,从色彩的心理和情感出发,在注重色彩心理与画面美感的基础上,综合运用色彩的表现方法,绘制符合主题内容的色彩画面。尽可能地在画面中表现出色彩的心理效应,培养对色彩的美感和设计感的把握能力。

② 任务工具:Photoshop 软件。

③ 实践步骤:新建文档→绘制草稿→绘制成稿→调整画面→输出保存。

④ 画面尺寸:10 厘米 ×10 厘米,分辨率 200ppi。

⑤ 作品数量:从《春夏秋冬》《苦辣酸甜》《喜怒哀乐》命题训练中任选其一,不能雷同。

 色彩在绘画作品中的情感表达

色彩在绘画作品中具有重要的情感表达作用。不同的色彩可以唤起不同的感觉和情绪，帮助艺术家传达思想和情感。

色彩可以传达出绘画作品的基本情绪或气氛。例如，暖色调如红色、黄色和橙色常常给人带来温暖、热情和活力的感觉，因此常常被用来表达喜悦、快乐和活力等积极的情绪。相反，冷色调如蓝色、绿色和紫色则常常让人感到冷静、平静和安详，因此常常被用来表达悲伤、忧郁和冷漠等消极的情绪。

色彩的明暗和纯度变化也可以影响绘画作品的情感表达。明亮的色彩常常给人带来明朗、开朗的感觉，而暗淡的色彩则常常给人带来沉闷、忧郁的感觉。纯度的变化也可以影响作品的气氛和情感，高纯度的色彩可以突出主题，引起观者的注意，而低纯度的色彩则可以营造出柔和、梦幻的氛围。

此外，色彩还可以通过对比和配合来表达更加复杂的情感。例如，对比强烈的色彩可以表现出强烈的情感冲突或动态感，而相似的色彩则可以通过渐变或呼应来营造和谐、统一的氛围。

综上所述，色彩在绘画作品中的情感表达具有重要的作用。艺术家可以通过选择合适的色彩、运用不同的色彩搭配和变化来创造出具有独特情感氛围的作品，从而引起观者的共鸣和情感投射。

四、模块小结

本模块主要阐述了不同色彩的性质和特征，详细介绍了色彩的心理和情感表达。学习本模块可熟悉色彩联想和象征的意义，掌握与运用色彩属性原理，把握好色彩心理作用、色彩情感，为今后的设计和学习打下良好的理论基础，积累色彩表现的实践经验。

参考文献

[1] 王彩红，刘高峰. 平面构成 [M]. 北京：印刷工业出版社，2013.

[2] 朱迪思·卡梅尔-亚瑟. 包豪斯 [M]. 颜芳，译. 北京：中国轻工业出版社，2002.

[3] 辛华泉. 形态构成学 [M]. 杭州：中国美术学院出版社，1999.

[4] 顾大庆. 设计与视知觉 [M]. 北京：中国建筑工业出版社，2002.

[5] 黄卢健. 平面构成 [M]. 南宁：广西美术出版社，2003.

[6] 南云治嘉. 视觉表现 [M]. 黄雷鸣，译. 北京：中国青年出版社，2004.

[7] 王令中. 视觉艺术心理 [M]. 北京：人民美术出版社，2006.

[8] 赵国志. 色彩构成 [M]. 沈阳：辽宁美术出版社，1993.

[9] 钟蜀环. 新编色彩构成 [M]. 沈阳：辽宁美术出版社，2001.

[10] 黄国松. 装饰色彩基础 [M]. 实用美术——装饰色彩基础专辑. 上海：上海人民美术出版社，1984.